平面构成

YISHU
SHEJI
BIXIUKE

PINGMIAN
GOUCHENG

艺术设计必修课

樊琳琳 编著

化学工业出版社

·北京·

内 容 简 介

平面构成是三大构成的重要组成部分,是艺术设计教育重要的基础之一。本书讲述了平面构成的基础理论、构成要素和方法、立体感的实现,以及影响构成的因素,最后以实际应用为例进行了具体的分析。书中的知识点大多结合了应用实例加以剖析、讲解,力求以直观的方式丰富读者的设计思路,提高读者的审美意识。

本书可供设有艺术设计专业的本科、专科、职业技术、成人继续教育等院校的师生使用,也可为从事平面设计、视觉传达设计、室内设计等相关工作的人员和爱好者提供参考。

随书附赠资源,请访问 https://www.cip.com.cn/Service/Download 下载。

在如右图所示位置,输入"40496"点击"搜索资源"即可进入下载页面。

图书在版编目(CIP)数据

艺术设计必修课. 平面构成 / 樊琳琳编著. —北京:化学工业出版社,2022.1(2024.1重印)
ISBN 978-7-122-40496-1

Ⅰ. ①艺… Ⅱ. ①樊… Ⅲ. ①平面构成(艺术) Ⅳ. ①J06

中国版本图书馆CIP数据核字(2021)第268555号

责任编辑:吕梦瑶　　　　　　　　　　　　文字编辑:刘　璐
责任校对:李雨晴　　　　　　　　　　　　装帧设计:尹琳琳

出版发行:化学工业出版社(北京市东城区青年湖南街13号　邮政编码100011)
印　　装:北京宝隆世纪印刷有限公司
710mm×1000mm　1/16　印张14　字数357千字　2024年1月北京第1版第2次印刷

购书咨询:010-64518888　　　　　　　售后服务:010-64518899
网　　址:http://www.cip.com.cn
凡购买本书,如有缺损质量问题,本社销售中心负责调换。

定　价:78.00元　　　　　　　　　　　　　版权所有　违者必究

前言 PREFACE

平面构成是艺术设计教育最重要的基础之一，是隐藏在设计大厦下面的基石。学习好平面构成，对后续设计专业的学习或工作具有决定性的作用和影响。虽然大多数时候我们看不见平面构成的存在，但在设计领域进行学习与工作的时候又常常需要用到平面构成的内容。

本书一共分为六章。第一章为平面构成理论部分，着重介绍什么是平面构成以及平面构成的特点与内容，让读者能对平面构成的形成与发展有一定的认识，并且能了解平面构成的学习内容与目的，这样可以使读者在后面章节的学习中更有目标性和针对性；第二章主要介绍了平面构成的三个形态要素——点、线、面，分别从各自的特点、视觉特性以及形态进行分析，掌握好平面构成的元素特征，才能更灵活地运用；第三章则从实际运用出发，分析了平面构成中常用的构成方法，包括组合、重复、分割、比例、对比与调和构成，使读者了解平面构成技法的运用；第四章主要讲了平面构成的立体感实现，着重介绍了可以实现立体感的手法，让读者可以灵活运用；第五章是影响平面构成的因素，主要介绍了在设计时会对平面构成最终效果产生影响的一些因素，让读者在设计时能够提前重视或规避掉这些影响因素；第六章则是从实际的应用入手，包括室内设计、建筑设计、标志设计，从具体的案例分析，运用平面构成的理论来解析在不同领域中的应用，拓展学习思路。

本书为了能够讲述清晰，让读者理解得更加明白，运用了多种成文形式，包括图片、表格等，增加阅读的趣味性。本书最大的特点是对实用的技法做了总结，实用性较强，同时搭配实际案例的分析，让理解和运用都更加简单、透彻。

编者

目录
CONTENTS

001 | 第一章　平面构成理论

一、平面构成的由来及发展 / 002
　　1. 平面构成的起源　2. 平面构成的发展

二、平面构成的认知 / 006
　　1. 平面构成的定义和特点　2. 平面构成的内容与目的
　　3. 平面构成的作用

011 | 第二章　平面构成的形态要素

一、点 / 012
　　1. 点的概念　2. 点的形态特性　3. 点的视觉特性　4. 点的种类
　　5. 点的线化　6. 点的面化　7. 点的错视

二、线 / 034
　　1. 线的概念　2. 线的种类　3. 线的视觉特性　4. 线的面化
　　5. 线的间隔　6. 线的错视

三、面 / 046
　　1. 面的概念　2. 面的性质　3. 面的视觉特性　4. 面的错视

053 | 第三章　形态要素的构成方法

一、形态要素的组合构成 / 054
1. 重叠组合　2. 连接组合　3. 分离组合
4. 扩散感的组合　5. 集中感的组合

二、形态要素的重复构成 / 064
1. 基本形绝对重复　2. 基本形相对重复　3. 线状重复
4. 面状重复　5. 环状重复

三、形态要素的分割构成 / 070
1. 等分割　2. 渐变分割　3. 相似形分割　4. 自由分割

四、形态要素的比例构成 / 076
1. 黄金分割比　2. 数列　3. 根号矩形

五、形态要素的对比构成 / 094
1. 对比构成的特性　2. 大小对比　3. 形状对比
4. 曲直对比　5. 粗细对比　6. 凹凸对比　7. 动静对比
8. 虚实对比　9. 方向对比　10. 明暗对比　11. 横竖对比

六、形态要素的调和构成 / 106
1. 调和性的静态平衡　2. 对比与调和的转化

109 | 第四章　平面构成的立体感实现

一、利用视知觉实现 / 110
1. 视错觉　2. 视觉的动态

二、利用不同构图手法实现 / 142
1. 透视法　2. 投影法　3. 间隔变化法　4. 重叠法

153 | 第五章 影响平面构成的因素

一、形态 / 154
 1.形态的大小　2.形态的方向　3.形态的排列骨格

二、色彩 / 158
 1.色彩的进退感　2.色彩的膨胀与收缩

三、肌理 / 166
 1.肌理的分类　2.肌理的表现手法　3.肌理在平面构成中的应用

179 | 第六章 平面构成在设计中的应用

一、平面构成在室内设计中的应用 / 180
 1.点、线、面在室内设计中的应用　2.构成方法在室内设计中的应用

二、平面构成在建筑设计中的应用 / 202
 1.建筑形态中的构成应用　2.建筑界面中的构成应用

三、平面构成在标志设计中的应用 / 214
 1.点元素在标志设计中的应用　2.线元素在标志设计中的应用
 3.面元素在标志设计中的应用　4.构成手法在标志设计中的应用

218 | 参考文献

平面构成理论

第一章

平面构成是艺术设计的基础理论之一，了解平面构成的由来和发展，可以对平面构成有更深刻的理解。在学习平面构成之前，通过了解平面构成的特点、目的、内容以及作用，可以更加深入地学习平面构成，从而更好地运用它。

扫码下载本章课件

一、平面构成的由来及发展

学习目标	本小节重点讲解平面构成的产生以及形成的基础条件。
学习重点	了解平面构成的发展以及在我国的应用。

1 平面构成的起源

谈到平面构成，就一定要谈三大构成，三大构成包含平面构成、立体构成和色彩构成。其中，"构成"这一概念起源于20世纪初的欧洲，现在的构成概念经过俄国构成主义、荷兰风格派及德国包豪斯的不断完善，逐步从一种新的思维方式及美学观点发展成一个新的造型原则。

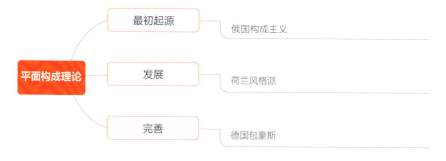

平面构成理论

（1）俄国构成主义

俄国构成主义运动是兴起于俄国的艺术运动，大约开始于1913年并持续到1922年左右。当时的俄国构成主义理论家、建筑师、设计家、艺术家通过构成艺术创造活动发掘了"构成"这一新形式，并将之运用于许多设计与艺术领域，如家具、纺织品、广告、雕塑、建筑、舞台、书籍、插图、展览、灯具、装饰绘画等。在革命之后，大环境为信奉文化革命和进步观念的构成主义倡导者在艺术、建筑学和设计实践方面提供了机会。

阅读扩展

构成主义探索的西方传播者

把俄国在抽象和构成方面的探索传播到西方的是瓦西里·康定斯基。康定斯基与皮特·科内利斯·蒙德里安、卡西米尔·塞文洛维奇·马列维奇一起，被认为是抽象艺术的先驱。1922~1933年，他在包豪斯任教，其重要的设计理论著作《点线面》最初是包豪斯的形式课程讲义。

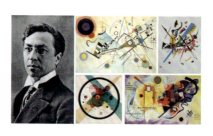

（2）荷兰风格派

荷兰风格派又称新造型主义画派，于1917~1928年由皮特·科内利斯·蒙德里安等人在荷兰创立。其绘画宗旨是完全拒绝使用任何具象元素，只用单纯的色彩和几何形象来表现纯粹的精神。代表人物还有特奥·凡·杜斯伯格等。

核心理念	特点
将一切复杂的元素简化为最基本的几何单体，再对其进行组合。同时，还有非常特别的反复运用基本原色及中性色的特征	简化物象直至基本的艺术元素。因而，平面、直线、矩形成为艺术的支柱，色彩亦减至红、黄、蓝三原色及黑、白、灰三非色

> 阅读扩展

风格派的主要代表人物

①皮特·科内利斯·蒙德里安

蒙德里安认为自己的艺术风格为"风格派"做出了恰当的诠释，他的第一幅由水平线和垂直线构成的作品是在与舍恩马克尔斯的交流中构想而成的。他在绘画创作中，把自然的形式还原成形式的恒定元素。其认为立方体和矩形是无限空间的基本形式，所以把造型元素归结为水平线、垂直线与矩形。他还认为必须把自然的色彩还原成原色，色彩上只用三原色与三非色，旨在建立一种"永恒原则"与"固定法则"。

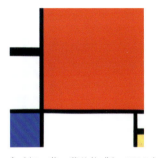

↑《红、黄、蓝的构成》，1930年

②特奥·凡·杜斯伯格

杜斯伯格放弃了蒙德里安的垂直-水平公式，将斜线引入矩形组成画面，以促成一种更具动态的表现形式。1921年，杜斯伯格在魏玛创办了自己的学校，他对包豪斯教员约翰·伊顿教学中的浪漫色彩与神秘主义方式进行了抨击，从而对包豪斯后来趋于理性化与功能主义方向的发展起到了一定的作用。1924年，杜斯伯格发表了《新艺术的基础》一文，他提出了一种新观念，"它的基础是用对角线使正方向与反方向折中化，至于颜色方面，则利用非协调性来达到目的"。

↑ 特奥·凡·杜斯伯格与简·阿尔普合作设计的斯特拉斯堡奥伯蒂咖啡馆的壁画中运用了"反构图"的手法，使带有色彩的斜面折叠着穿越了墙和顶棚的交接区域，从而在视觉上打破围墙，具有透视感

（3）德国包豪斯

三大构成理念主要来自德国的魏玛公立建筑学院（简称包豪斯）。包豪斯作为现代设计的引领者，它的宗旨是发展和创新现代设计教育。正是这样的设计理念使得现代的设计教学模式相对完整，培养出了各种人才。半个多世纪的实践证明了包豪斯理念的合理性，更使其获得了"设计的摇篮"这样的美名。在此之后，包豪斯受到了三大构成的影响，对学校的教学方式、方法进行了更改和调整。这期间不断地学习和挖掘构成的特点方式，使包豪斯成为设计的主流发展地。

包豪斯的课程设计非常合理，要求教员教授和三大构成相关的构成规律，因材施教，不同的教师有着不同的课程教学安排，学员可以自行选择自己心仪的教员和课程。而这些课程都是和三大构成相关的，同时也强调要从科学和理性的角度去解析三大构成。

① 构成主义理论的引入者——莫霍利•纳吉

莫霍利•纳吉是构成主义的支持者，他推行几何形式的设计。来到包豪斯后，他将构成主义思想引入包豪斯的教学之中，成为构成主义理念、风格与手法在包豪斯的直接传播者，并逐渐成为包豪斯教学的中坚力量，对扭转包豪斯的发展方向起到了至关重要的作用。

↑ 莫霍利•纳吉及其作品

阅读扩展

莫霍利•纳吉在包豪斯基础课程中的具体教学内容

具体教学内容：悬体练习、体积空间练习、不同材料结合的平衡练习、结构练习、质感练习、铁丝与木材结合的练习、设计绘画基础。

教学目的：要学生掌握设计表现技法、材料、平面与立体的形式关系和内容，以及色彩的基本科学原理。他的努力方向是把学生从个人的艺术表现立场转变为较为理性的、科学的对于新技术和新媒介的了解和掌握上去。

② "少即是多"名言——密斯•凡•德罗

1930年，密斯•凡•德罗成为包豪斯的第三任校长，他是与瓦尔特•格罗皮乌斯、弗兰克•劳埃德•赖特、勒•柯布西耶齐名的现代主义建筑代表人物，"少即是多"的名言就是出自他口。

↑ 密斯·凡·德罗和其代表作之一席格拉姆大厦

↑ 密斯·凡·德罗的著名作品，至今仍在流行的巴塞罗那椅

2 平面构成的发展

中国接受并适应来自不同地区的文化的速度是飞快的，外来的文化思想理念进入中国后会有合适的土壤让其生长，包豪斯构成主义就是这样，在传入中国后，迅速得到接纳和发展。在改革开放之前，中国各行各业需要先进文化进行指引，其中也包括设计行业，包豪斯构成主义就是在这时正式进入中国。但是中国的设计和构成是多样的，和进入日本时的情况不同的是，包豪斯构成主义在进入日本时是单一的，随后与日本的当地传统等进行了结合，而进入中国的包豪斯构成主义将各种形式的设计进行融合，所以中国的设计和构成是多样的。

包豪斯的构成主义首先进入我国的沿海地区香港，而后进入内地正式融入了中国设计行业，中国设计教育行业也正式引进构成主义，有更多的人研究构成主义教育。之后，三大构成模块正式确立，也就是现在我们所说的三大构成理论。

厦门大学率先设立了广告学专业，培养了一大批专业技术人才，并确立了广告学的教学模式，也为更多的学院提供教学参考。这个时期的构成主义已经在中国生根发芽，并得到极大的发展，为广泛运用平面构成的广告界带来了极大的经济效益，也让中国的广告设计得到进步，之后的构成主义也是充分地与中国的文化进行融合，形成了和我国文化相符合、相适应的构成理论。从而让包豪斯的构成理论服务于社会，这是构成理论在中国的发展过程。

思考与巩固

1. 包豪斯与平面构成的关系是什么？
2. 三大构成是什么？平面构成与三大构成的关系是什么？
3. 平面构成在我国如何发展？

二、平面构成的认知

学习目标	熟悉平面构成的含义与特点，以及平面构成的目的。
学习重点	了解平面构成的作用，以及平面构成的运用范围。

1 平面构成的定义和特点

平面是指与立体的差别，视觉元素属于二维空间范畴，它主要解决长、宽两个维度范围内的造型问题。构成是指将几个以上的单元（包括不同的形态、材料）重新组合成一个新的单元。

（1）定义

平面构成的实质是将二维空间内的点、线、面按照一定的形式美法则排列或组合成新的形态，以这个基本形为标准创造出理性形态的平面化设计。如我们常见的绘画、印刷品、纺织品图案、电视电影画面等都可称为平面造型。

平面构成的具体表现

（2）特点

平面构成是一门视觉艺术，是在平面的基础上运用视觉反应与知觉作用形成的一种视觉语言，它研究如何创造新的视觉形象和视觉形式，并用形象和形式来表达设计思想。黑和白是最精简、最基本的表现，但不是唯一的表现。

平面构成立足于平面，以研究形象、形式的作用为主题来探讨如何利用形象和形式，使视线移动能够形成合理的视觉流程，具有诱导、吸引、转移、淡化等功能。

2 平面构成的内容与目的

（1）平面构成的内容

从平面构成的定义中我们可知，平面构成是将已有的形态在二维的平面内按照形式美的法则和一定的秩序进行分解和组合，从而创造出全新的形态及理想的组合方式。而三维的空间及色彩编排等设计元素都依赖于平面构成的组织方式得以传递，从这层意义上来说，在进行平面构成的学习和训练时要掌握造型艺术最基础的部分。

小贴士

平面构成属于设计基础训练的范畴，它为艺术设计做准备。它的内容一般限定在形体的广泛性和普遍性的规律研究上，而不受有特殊要求的工艺技术和项目内容等具体条件的制约。

（2）平面构成的目的

①提高对形式美的感知能力

平面构成是以简洁、抽象的几何形态来进行构形的设计活动，它避免了在具象形态的造型中对形态造型的过于重视，而把注意力引到构成形式上来。

草间弥生作品

福田繁雄作品

村上隆作品

↑ 多从大师作品中获取灵感，提高自身审美

②学习纯理性的创形、造型能力

平面构成的创形方法颠覆了"生活是艺术创作唯一源泉"的创作规律。用理性的思维方式，按照分解组合的造型规律，可以创造出有着良好视觉感受的新图形。

③学习形态的编排和组织形式

在平面构成中，一个看似普通的形态，在经过一定的组合后，会呈现出完全不一样的视觉面貌。这里有结构形式本身的秩序美、节奏美和韵律美，还有组合之后产生的形态上的变化以及负形参与造型的视觉作业。

3 平面构成的作用

生活中，从建筑到室内装修，到绘画、印刷，再到服装、布料、陶瓷器等，虽然都是表现在三维空间中，但是它们的造型表现更多是在二维空间中实施的。因此，可以说平面构成是各类造型共同需要的基本造型活动之一。简言之，平面构成虽然只借助二维空间和抽象形态，但它蕴含的形式规律与法则都适用于其他任何维度的设计。

（1）平面构成与环境艺术

环境艺术虽然具有立体空间性质，但其三维构思多在二维的建筑界面上实行，如室内的围合界面——墙、地、顶等。平面设计被用于这些建筑和室内墙面的比例分割，调节空间感受，陈设物品的摆设也要符合平面构成中的形式美法则。

↑ 建筑是现实中的一个三维的固体，它的每一角度的外观都是一个二维的平面，以线条为界限，在内部又有其他线条加以分割，使之多样化

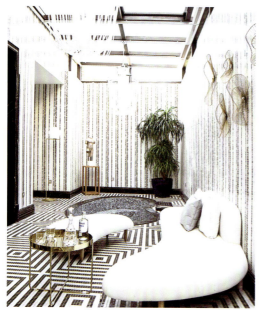

↑ 平面构成的艺术处理穿插应用在室内空间中

（2）平面构成与视觉传达

平面构成在视觉传达设计中的应用是最常见的，将不同的基本图形按照一定的规则组构。主要包含了标志设计、书籍设计、广告与海报设计、网页设计等。

标志设计

书籍设计

广告与海报设计

网页设计

（3）平面构成与展示设计

在展示设计中，橱窗设计对平面构成的原理和法则运用得比较普遍，比如发掘商品自身的形式美要素、材质和肌理的对比、创造现实与矛盾空间、引发想象增添视觉冲击力、空间的划分等。

平面构成在展示设计中的应用

思考与巩固

1. 平面构成的特点是什么？
2. 平面构成可以应用在哪些设计之中？

平面构成的形态要素　第二章

不管是自然形态还是人造形态，通过理性的分析可以发现，任何形象的构成都可以归结为点、线、面这些基本要素的组合。因此，对点、线、面形态要素的研究，是学习平面构成的基础。

扫码下载本章课件

一、点

学习目标	了解点的概念，知道点的形态特性。
学习重点	理解点的分类及其错视效果。

1 点的概念

点，是视觉元素中最小的单位，它与线、面同为其他一切造型的基本要素。相较于线、面来说，点是画面中最活泼、醒目的形态要素。一个点的出现，可以准确地标明它的位置，吸引人的注意力，就如定位图一样，即便画面中充满了各种线、面形态，但是点形态的定位标识是最吸引人的注意力的，有时候甚至会让人忽视画面中的其他部分。

↑ 一个定位点非常容易吸引人的视线

多个点的组合可以表现出非常丰富的形象内容，由多个点组成的不同构成形式，可以传达出不同的视觉信息。依旧以定位图为例，如果有很多大小不一的定位点，我们的注意力就会从一个定位点转向由定位点构成的表现形式，有时候还会去想象其组成的形象。

↑ 多个定位点组合，导致人的注意力向多个点构成的形态想象进行转移

2 点的形态特性

点在数学上不具有大小，只具有位置，但在平面构成中，点既具有大小，也具有面积和形状。其形状有三角形或四边形，但以圆形居多。

（1）点的大小是相对的

点元素的大小不固定，主要在于对比。比如：

一个圆形的盘子放在餐桌上，与餐桌对比，圆形的盘子就是点；

餐桌与船舱的面积对比，餐桌就是点；

船舱与轮船对比，船舱就是点；

轮船与广阔的海洋对比，轮船就是点……

因此，在平面构成中，点元素大小的区分没有具体的标准，其依赖与其他造型元素对比后产生的效果。

（2）点的形态千变万化

平面构成中提到的点不单指圆形，它可以以各种形式出现。具体可分为抽象形态和具象形态。

① 抽象形态

在抽象形态中，有方形、圆形、三角形、多边形等，或是圆形、方形等任意两种形状混合的图形。一般给人稳定、规整的感觉。

抽象形态的点

② 具象形态

具象形态是指经过简化和形象加工后的生活中的某一事物形象。因为形状任意、自由，所以富有动感。

具象形态的点

 小贴士

需要注意的是,不同形态的点呈现出不同的视觉效果,一般说来,相对面积越小,点的感觉越强;面积越大,点的感觉越弱。

↑ 点的相对面积较小,点的感觉强烈

↑ 画面中的点元素就是中间的黑色方块,但因为相对面积较大,所以点的感觉减弱,从而转化成面的感觉

(3) 点的外观不固定

点的外观也具有不固定的特性,在色彩方面,可以是黑、白、灰或是任何颜色;在材质方面,可以包括任何材质和任何肌理效果;在形象方面,既可以是平面的图形,也可以是真实物体的图像,但是这种真实并不是指可以触摸的具有三维空间的物体,而是它们的图片形象。

↑ 在这张海报中,点的外观变成了具象的飞鸟,并且有明暗变化,大小也不一样,从另一个角度来说,这些点也有营造空间感的作用

↑ 这张海报背景中的点,在形态上非常接近我们刻板印象中点的概念,并且点之间的间距相等,点的大小是一样的,排列也是有规律的

3 点的视觉特性

由于点元素在画面中具有一定的张力,因此,随着点的数量、位置和大小发生变化,给人的感觉也会随之改变。

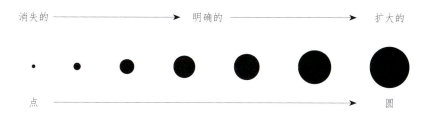

↑点的大小不同,给人的视觉感受不同

↑点的数量不同,给人的视觉感受不同

↑点的大小、颜色发生变化,给人的感觉就会不同

（1）单点排列

单点具有聚合、集中注意力的作用。当单点位于平面或空间中心时，既引人注目，又具有视觉安稳感。而当单点位于平面或空间的边角时，则具有强烈的不稳定性，但动感加强。

点的位置 （处于画面）	视觉感受	图例
中央	具有稳定感，但画面周围空白较多，会有呆板感	← 在这幅海报中，苹果可以被看成是一个点，它是整个画面中视觉的中心。由于其位置在画面的中央，所以给人稳定的感觉。为了避免周围留白过多产生呆板的感觉，利用黑色渐变改变画面的轻重感，从而增加动感
		← 时钟的造型可以看成是一个点，放在画面中央，非常有稳定感，四周的留白也巧妙地通过文字进行填补，所以空白感会减少
		← 海报中的吉他图形位于画面的中央，四周的留白则用不同形式的文字填满，这样呆板的感觉就可以降低不少，虽然吉他图形上还有其他文字遮挡，但由于其位置在中央，所以能抢占视觉焦点

续表

点的位置 （处于画面）	视觉感受	图例
中央上方	向上移动和垂直下落的运动感	← 点元素常作为背景使用，当其位置处于画面中央偏上的时候，原本的稳定感就会变成动感，会有上升的感觉 ← 可以从画面中看到，最有视觉力的就是圆圈部分的图形，所以可以将它看成是一个点，而这个点的位置处于画面的中央上方，给人一种下落的感觉，这也刚好与播种的概念契合，即将种子从上往下撒入土地的概念 ← 整个画面给人一种魔幻的感觉，女孩似乎在骑着魔杖飞行，这样的上移感是因为其位置处于画面的中央上方

第二章　平面构成的形态要素

续表

点的位置 （处于画面）	视觉感受	图例
中央下方	较为平稳或有持续下沉感	← 猫咪的脑袋是视觉的重点，将其看作是平面构成中的点元素，当它处于画面中央正下方位置的时候，会有一种下沉的感觉，似乎猫咪的身体藏在画面的下方 ← 冰激凌的位置在画面中央的正下方，既形成了稳重感也增加了冰激凌的巨大感，仿佛有种就在眼前的错觉，非常有吸引力 ← 整个海报给人的感觉是比较稳重、简单、纯粹的，所以将视觉点的位置放在画面的中央下方，这与海报想传达的概念一致，不会破坏稳定感的同时还能增加平稳的下沉感

续表

点的位置 （处于画面）	视觉感受	图例
左上方 / 右上方	左 / 右侧沉重、不安定感或将要下落的动感	← 画面的氛围充满了孤独、寂寞的感觉，所以点的位置最好在画面的左上方或右上方，这样会有沉重感，比较贴合画面整体的氛围，增强漂泊的感觉 ← 右上侧的圆有下落的动感，这使海报看上去变得生动起来 ← 点线的结合在海报设计中非常常见，图中黑色点的位置靠着画面的右上方，一方面贴合了太阳升起的概念，另一方面让画面有动感

第二章 平面构成的形态要素

续表

点的位置（处于画面）	视觉感受	图例
左下方 / 右下方	左 / 右侧沉重、不安定感或下沉感	← 将点元素放在画面右下方会有将要下沉的感觉，这刚好与落日的设计呼应，画面中的太阳一下子就从视觉上有了一个向下沉入水面的动作，给人以动感和吸引力 ← 越靠近画面下方角落，便越有接近观看者面前的感觉，偏向角落的摆放还能增加斜向的动感 ← 在左下角局部的点，有一种外延感，同时点的沉重感、肃穆感也油然而生，整个画面的留白犹如人从非常高的视角望出去，给人非常高远又开阔的感觉

(2) 多点排列

点在聚集时因不同的大小变化、连续程度和排列形式而表现出不同的情感。点构成的形态特征正是在画面组织中所显现的动势、均衡、韵律、自由等特点。比如，同样大的点等距离排列，可以表现出安定感和均衡感；大小不同且等距离的排列可以给人跳动、活跃、不规则的感觉。

① 两点排列

两个点排列时，视线在两点之间进行选择。其关键词是大小与距离：如果打破它们的平等关系，大点即是信息的承载者，小点则是趣味性的补充说明。

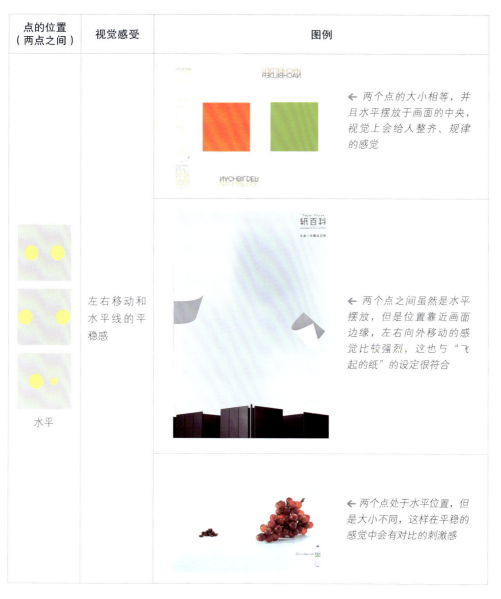

续表

点的位置 （两点之间）	视觉感受	图例
垂直	上下移动和垂直线的上升感	← 画面中两个点垂直摆放，蓝色水滴有一种从上方图形滴落下来的移动感 ← 烛火与蜡烛之间以水平垂直的位置关系摆放在画面的中央，这样视线会在两个点之间上下移动 ← 整个海报给人上升的感觉，不仅是因为三角形本身就有指向作用，而且因为两个三角形之间是以垂直的位置关系摆放，整体会给人一种向上的动感

续表

点的位置 (两点之间)	视觉感受	图例
倾斜	斜向移动和倾斜线的运动感	← 海报中两个点元素的位置是倾斜的,视觉上不仅有前后的远近感,而且也有斜向移动的动感
		← 可以看到作为视觉点的两个点元素呈斜向排列,这样即使是留白较多的画面,看上去也不是很死板,具有运动感
		← 整个海报的点、线、面都是以倾斜的角度排列,让人感觉扇子有舞动起来的感觉

②三点及三点以上排列

三点及三点以上的排列，就牵扯到各个点之间的疏密、主次、虚实等细节。由于排列的自由性增强而呈现出丰富的视觉效果。

点的位置 （三点之间）	视觉感受	图例
正三角/ 倒三角	稳定感	← 海报中圆形和三角形元素之间，连起来可以形成一个三角形。这样的构图可以给人比较稳定、安心的感觉，正三角的稳定感最强烈 ← 呈现倒三角的点位置，稳定感虽然没有正三角的点位置那么强烈，但是也可以给人稳重的下沉感
画面中三个角落	不完整感	← 当点元素分散在画面的三个角落里时，虽然会给人不完整的感觉，但是闭合的呆板感消失了，同时缺口的部分会成为视线的焦点，引发人的想象

续表

点的位置（多点之间）	视觉感受	图例
圆形	旋转感	← 不同的圆组成圆形，由于小圆的大小和色彩不同，所以围合出的大圆会有不错的动感。大圆的形成将视线集中于画面中央，给人圆在旋转的动感 ← 点的形状变成爱心形状，所有爱心围合在一起，指向中央的"love"，突出了海报"爱"的主题。围成的圆形像"爱"一样，只围着一个人旋转，非常有寓意
间隔排列	节奏感	← 间隔排列的点元素非常有节奏感，就像冰块落入杯中一样

第二章　平面构成的形态要素

续表

点的位置 (多点之间)	视觉感受	图例
规律排列并出现半个点	外延感	← 规律排列的点元素，并且在靠近边缘的地方出现半个点，这样会给人一种点在画面外还在继续排列的错觉，从而给人延伸的动感 ← 背景中的点元素不仅按规律排列，而且出现了半个点，让排列有了外延感，不再局限于二维平面之中。并且这张海报中，点与手的关系也非常奇妙，乍一看，点是在手的后面，但是有两个点出现在手的上面，这样后置感就变成了前置感，这种矛盾的设计让画面有更多的趣味效果 ← 竖向点元素规律排列并且出现半个点，产生纵向的外延感，让人感觉点在画面之外还在继续排列，引发人的想象

续表

点的位置 （多点之间）	视觉感受	图例
自由状态	动荡感	← 将背景的图案放大看会发现其是由无数个小点密集排列后形成的面，而画面中自由状态的点，显得随性、活泼了许多
		← 拟人化的雨滴可以看成是点元素，自由排列的点非常符合雨滴滴落时的不规律性，显得画面更加自然、写实
		← 点元素的形状、颜色、大小都相同，但是自由摆放的形式让原本单调的画面有了运动感

第二章 平面构成的形态要素

4 点的种类

（1）实点

实点是指内部充实的点。实点是完全独立的，形状一般呈比较规则的几何形，边缘线比较明确。

圆形实点

方形实点

具象形实点

（2）虚点

虚点是一个空间概念，它是依附于周围环境而存在的。从原理上说，如果四周被某些图形包围，那么中间留下的空白便成了点。

虚点实现方法：一是把线断开，并稍微错开只有点大小的间隔，这样错开的间隔便有点的感觉。二是用内部充实的面包围，只留下点状的空白，类似在面的内部挖出一个点。

↑ 把线断开，这样就有虚线圆的感觉

↑ 具象化图形也可以通过将线断开的方法，形成虚点的效果

↑ 将直线断开，这样就能有点的感觉

5 点的线化

点的线化是指集中排列的点会呈现出线的效果。点与点之间的距离越近,它的线化感觉就越强烈,反之则越弱。

↑ 通过对比可以看出,点越小,点的线化越明显;点越大,点的线化越弱

此外,点与点之间还存在着引力,距离较近的点的引力比距离较远的点更强。这种引力是由点本身的面积以及形态所决定的,并成正比。在大小不同的两点之间,小点会有被大点拉过去的感觉。在处理画面时应充分有效地利用点的大小进行线的表现,如果点按一定方向逐渐变大,会给人强烈的方向感,形成带有方向性的点。

↑ 通过改变点之间的间隔来改变点之间的引力,就能表现出一定的形态。同时,点之间的引力同点的面积、形态成正比关系,简而言之,小点会表现出被大点吸引过去的感觉

↑ 由于点的面积逐渐变大，会使人感觉到强烈的方向性，因此可以有效利用点的大小来表现带有方向性的线化

↑ 中间重叠的部分由于点的间隔较小，因此点的线化十分明显

↑ 不具方向性的点的集合形成的线化现象

↑ 从点的排列之中可以看到许多图形及平行线

6 点的面化

点的面化是指密集排列并达到一定面积的点会产生面的效果。点的移动会产生线，许多点的聚集会形成面的效果。并且，利用点的大小或排列上的疏密也可以给面带来凹凸感。

↑ 乍一看是人的图形，但是仔细看可以发现，组成人形的分别是无数个英文字母和小人形象，这与我们常规印象中画人像是由线和面完成的常识有所不同，所有的英文字母或小人形象都可以看成是无数个点，这些点被密集地排列形成面的效果，这样的构成会让画面变得非常有趣

↑ 在标志设计中，点的面化比直接使用面更灵活，不会有死板的感觉，并且点的颜色、大小都可以进行改变，这样整体呈现的面，效果不仅形象而且很有创造力，会非常吸引人

> **阅读扩展**
>
> **照相制版中点的面化运用**
>
> 印刷设计中的照相制版就是利用点的面化，用单位面积的大小点来表现。如果将其放大，可以看到影像中密集地布满了各种点，大点聚集的地方偏黑，小点密集的地方显示出灰调，因而形成了画面的立体感和黑、白、灰层次。

↑ 通过巧妙的构成，点可以表现曲面、阴影及其他复杂的立体感

7 点的错视

错视就是指视觉与客观事实不一致的现象。由于点的位置、颜色、状态的变化，往往会在画面中产生大小、远近、空间等方面的错视现象。

◎ 两个同样大小的点，由于周围点的大小不同，会使中间两个点也产生不同大小的错视。

↑ A 图中的点在大点的包围下令人感觉小，B 图中的点在周围小点的对比下令人感觉大，实际上两个点是一样大的

◎ 在两条直线的夹角中，同一大小的两个点距夹角尖端的远近不同，便使人产生不同的感觉：靠近角尖的点更大。

◎同一大小的两个点由于空间对比关系的作用，紧贴外框的点较离外框远的点感觉大，而且具有面的感觉，其原理主要是周围空间不同而产生的错觉。

↑A图中周围空间小的点感觉大，B图中周围空间大的点感觉小

◎受边线的影响，也会产生不同的错视。例如两个完全对称的黑白点图形，黑点在白底上不会受边框的影响，所以不会有下沉感；而白点在黑底上则会有被边框吸引过去的感觉。

↑B图中的白色圆点相较A图中的黑色圆点，会给人下沉的感觉

思考与巩固

1. 点是如何分类的？
2. 点的线化与面化分别是什么？有何特点？怎样应用？

二、线

学习目标	了解线的概念与种类。
学习重点	理解线的视觉特性以及线的面化与错视的具体内容。

1 线的概念

在几何中，线是一种具有长度和位置的几何元素。它既没有宽度和厚度，也没有面积大小之分。在平面构成中，线必须使我们能够看到，所以线具有位置、长度和一定的宽度。

2 线的种类

如果点的形状称之为点形，那么线的形状就被称为线形。线形又可分为直线与曲线。当点的移动保持水平方向时，产生直线；当点的移动受外界影响产生偏离时，就产生曲线。

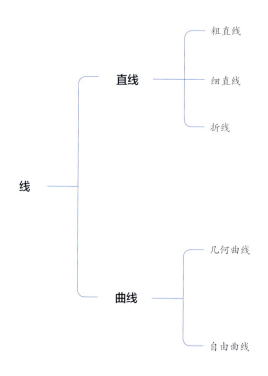

线的分类

(1) 直线

直线具有简单明了、直率的性格，它能表现出一种力的美。依据线型可以将直线分为粗直线、细直线和折线。其中，粗直线表现力强，显得钝重和粗笨；细直线有秀气、敏锐的感觉；折线有焦虑、不安定的感觉。直线表现在空间性格的视觉经验是，粗的、长的和实的直线有向前突出给人一种较近的感觉；相反，细的、短的和虚的直线则有向后退给人以较远的感觉。

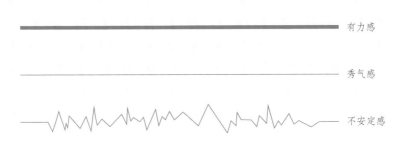

↑ 不同线型给人的感觉

↑ 直线的粗细不同，会给人远近的动感。越粗的直线越有靠近的感觉，越细的直线越有远离的感觉

↑ 利用直线长短、粗细的不同，可以使画面形成不同的动感

（2）曲线

①几何曲线

几何曲线是用规和矩绘制而成的曲线，相比直线有温暖的感情性格。一般而言，曲线常具有一种速度感或动力、弹力的感觉，但几何曲线不光有一般曲线的柔和感，而且还有直线般的简约感。

常见的几何曲线，如：正圆形、扁圆形、椭圆形、卵圆形及涡线形等。在这些几何曲线中最常见的是扁圆形和椭圆形。它们既有正圆形的规律性，又有长短轴对比变化的特点。

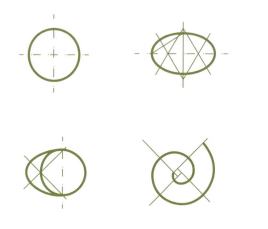

几何曲线的典型表现是圆周，它有对称和秩序性的美。我们在设计中常运用圆形所具有的美的因素，并有组织地加以变化，以取得较好的效果。

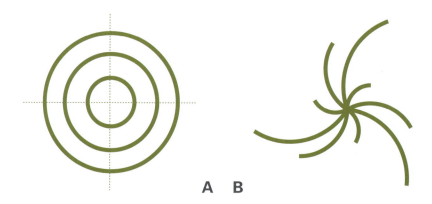

↑ A 图是用三个同心圆组成的图形，B 图是将 A 图沿着垂直和水平两个轴线切开，然后进行放射状的错位排列所构成的新图形。其视觉效果比原来的图形更加活泼，不像 A 图的圆周会因为过于有秩序而显得呆板

② 自由曲线

自由曲线是用圆规表现不出来的曲线，其更具有曲线的特征，富有自由、洒脱的个性感。自由曲线的美感主要表现在自然的伸展状态，并且圆润、有弹性，整个曲线有紧凑感。

↑ 自由曲线往往更有自由、洒脱、散漫的感觉

阅读扩展

使用的工具不同，线的感觉不同

不论是直线还是曲线，由于使用的工具不同，会产生种类繁多的不同性格的线，运用到设计中，可以获得不同个性的丰富效果。如：软硬不等的铅笔、粗细不同的钢笔、干湿不同的毛笔、蜡笔等。

↑ 用不同工具绘制的线

3 线的视觉特性

线是点的移动轨迹，不同方向的线，可以带来不同的视觉效果。垂直方向的线容易使人产生一种积极向上的视觉感受；水平方向的线令人产生开阔、平稳和无限无边的感受；由垂直与水平方向的线构成的生活空间，会营造出规律、平稳、安宁的环境氛围。反之，倾斜方向的线有着强烈的运动感，产生富有速度和冲击力的画面感，具有青春的活力。

线的排列	视觉感受	图例
水平线	稳定感，左右方向的运动感	← 水平线最大的作用就是分割画面，简单的面与线组合的画面给人的感觉比较简约，贯穿左右的水平线也有很稳定的动感
		← 利用粗细不同的水平直线，不仅能有左右的动感，而且还有远近的对比感，这样即使是元素非常少的画面，也能有很强烈的动感
		← 细线的分割，将画面变成两种完全不同的风格进行呈现，这种对比表现的方式非常有视觉冲击力

续表

线的排列	视觉感受	图例
垂直线	庄重感，上下方向的运动感	← 垂直线给人的稳定感还是比较强烈的，从上到下贯穿画面，不仅可以左右分隔画面，而且也能形成上下方向的运动感
斜线	倾斜、不安定感，前冲或下落感	← 不同倾斜方向的直线相交，将不安定的感觉汇集到一点，也把视觉重点汇集到这一点上，这样，倾斜式的构图更加吸引眼球。相对于水平与垂直，符合比例的角度（包括60°、30°）既保持了画面的秩序，又能带来适度的变化
		← 绿色的线段从画面的右上方向左下方倾斜，统一的方向会给人倾斜下落的运动感，整个画面的元素虽然不多，但是能够营造出动势

第二章 平面构成的形态要素

续表

线的排列	视觉感受	图例
未闭合曲线	流动感	← 未闭合的曲线给人还会继续流动的动感，多条曲线重叠、散开，让流动感加强，视觉效果非常突出
闭合曲线	流动感减弱，有面形趋向	← 曲线闭合之后会形成各种形态的图形，并向面形趋近，产生一种围合感，从而使稳定感上升 ← 利用看似自由的曲线，闭合成想要的图形，会更有洒脱、随性的感觉

续表

线的排列	视觉感受	图例
上扬的曲线	升腾感	 ← 书的版面原本是密密麻麻的，文字排列比较单调枯燥，所以利用上扬的曲线线条，使画面变得丰富起来，同时增添动感 ← 上扬的曲线搭配粗细变化的线条，形成由远及近的律动感，整个画面中的曲线像是从远方延伸到面前的道路一般，非常写实
下落的曲线	下滑感	← 下落的曲线配上光滑的质感，会给人下滑的感觉，有种非常舒畅的视觉效果

4 线的面化

　　线的面化是指如果线被大量密集地使用，就会形成面的感觉。往往线越粗，排列越密，面的感觉越强。同时，在线的组织构成中，利用直线可以构成平面，曲线可以构成曲面，折线可以产生空间，虚线可以产生丰富多变的虚面。

↑ 线的面化所形成的图形

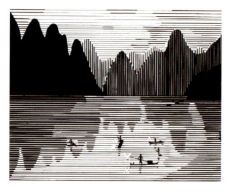

↑ 利用线的面化形成具体的画面图案，再利用粗细的不同造成明暗的变化，从而形成远近感　　↑ 由于直线的曲线化，在画面上出现凸起与凹陷的感觉

5 线的间隔

　　线的间隔是指将粗细、长短、明暗等一切条件相同的线搭配在一起时，间隔狭窄的线群比间隔宽松的显得更近一些。利用这种关系，在构图时可以表现出强烈的远近感与立体感。

↑ 线的间隔不同,给人的远近感不同,间隔较窄的线群会显得远一些

↑ 改变线的方向和间隔,就能呈现出多面的立体感

6 线的错视

对于线形态的视觉判断,也会受到其周围造型因素的影响,从而产生长短、大小、弯曲等一些错视现象。

◎ 在两条等长的平行直线两端连接斜线,由于斜线与直线的夹角不同,造成直线不等长的错视。同理,受圆形中间横线的影响,产生等长直线不等长的错视。

↑ 受直线两端形态影响,等长直线感觉不等长

◎当两条直线长短相同并且相互垂直时，竖线会感觉长些，横线感觉短些。

↑ 垂直直线要比水平直线感觉长

◎同等长度的两条直线，由于其周围造型元素的对比而产生错觉，其对比越强，则错视效果越大。

↑ 受周围线条的影响，等长直线感觉不等长

◎一条斜向的直线，被两条平行的直线断开，所形成的两条斜线会产生不在一条直线上的错觉。

↑ 受直线影响，斜线会产生错开的错视

◎两条平行直线，由于受斜线角度的影响而产生错视，使平行线呈现曲线的感觉。

↑两条平行直线，有向内弯曲的错视现象

↑两条平行直线，有向外弯曲的错觉。其原理是由于斜线与直线相交，在小于90°一侧的两线间，会产生向外推移的作用，使人感到相距较远

◎在一个用直线组成的正方形周围加入曲线的元素，会使正方形的直线产生变形的错视效果。

↑在方框内曲线的影响下，方框直线会产生向外弯曲的感觉

↑在方框外曲线的影响下，方框直线有向内弯曲的错觉

思考与巩固

1. 线的视觉特性中，曲线和直线给人的感觉分别是什么？
2. 线的错视有哪些，该如何应用？
3. 调整线的哪些因素可以表现画面的远近感？

三、面

学习目标	了解面的基本定义和性质。
学习重点	掌握面的视觉特性以及它们各自的特点。

1 面的概念

面是用线围合并密集排列而成的视觉形象，或者是由点按矩阵排列得到的视觉效果。面的轮廓是由线决定的，因为把线填满颜色就形成了面，所以线对面的形状有决定作用。

当点、线、面同时出现在画面中，或是点与面、线与面组合，面在其中都会起到衬托点和线的作用，会使点和线更加鲜明突出。面是画面中最为沉稳、最为低调和最容易被忽视的形态要素。虽然说整个画面就是一个面的形态，但它也只是一个消极的面，而积极的面形态是指那些比整个画面小、比点和线大的面。这些面尽管面积不大，不如点和线灵活，但同样具有鲜明的个性和表现力。

简单的面具有力量感及充实感

中空的面

线的聚合形成的面

2 面的性质

任何画面都是由图和底两部分组成，其中最吸引人注意力的部分为"图"（图形、图像等），也叫正形；图周围部分为"底"（底面、底色等），也叫负形。

图底的简单举例

图底的稍复杂举例

图底上的直线元素连接到图上，在视觉上引起图与底的转换

3 面的视觉特性

（1）几何形的面

以几何学法则构成的几何形面简洁而明快，并且具有数理秩序与机械的稳定感。几何形中最基本的形状是圆形、四边形和三角形。圆形有饱满的视觉效果和美感，四边形有稳定的扩张感，三角形有简洁、突出、明确的观感。

↑ 几何形面的面积越大，个性冲突越明显

↑ 使用几何形对比原理的书籍装帧，看上去非常的简单明快，棱角分明的几何形给人简约的稳定美感

↑ 规则的几何形面构成的画面会显得整齐有序，画面比较稳重

↑ 不规则的几何形面构成的画面会增加动感，增强形式感和趣味性

（2）直线形的面

直线形的面，是指由直线任意构成的面形态。仍然具有一定的机械感，但在形状方面会增加很多变化性和随意性，有硬朗、整齐、刚直等特性。

↑ 用直线随意连接构成的面

↑ 利用直线形的面勾勒出手的形状，虽然样式不够生动，但是与整个画面追求的几何感非常符合，简洁利落的直线形面元素，赋予二维画面奇特的视觉观感

↑ 利用直线形的面简练地概括事物的大致形态，构成感强烈，又引发人的联想和猜测，让海报变得更加有趣，吸引人的注意力

↑ 背景利用直线构成类似阶梯形状的面，规则的样式给人非常正式、严肃的感觉，但是利用活泼的黄色和平和的蓝色对比，加强了图与底的关系，也让整个画面感变得丰富起来

（3）曲线形的面

曲线形比几何形柔软，有秩序感。特别是圆形，能表现几何曲线的特征。曲线形给人自由、整齐的感觉。

↑ 曲线形的面吸取了曲线的柔和感

↑ 曲线形的面形成的图形一般比较圆润、可爱，所以非常适合用于卡通形象的勾勒，可以一下就吸引眼球，同时突出重点

← 曲线形的面会有比较柔和的感觉，适合童话题材的艺术设计，传达出温柔、平和的画面感

→ 女性坚韧、优雅的力量感可以通过曲线形的面表达，面的视线吸引力以及曲线的柔软感，都将海报的主题阐释清楚

(4)偶然形的面

偶然形是难以预料的形状,它正好与几何形相反,是无法重复的不定形,但因为其不可复制性,给人生动的感觉。

↑ 偶然形的面常会表现出比较生动的个性

← 类似墨迹溅开的面作为画面构成要素,可以给人比较生动、随性、真实的视觉印象,也能够吸引注意力,突出重点

→ 油污状的面更有真实的感觉,使原本的二维平面有了真实感,整个画面变得流动起来,立体感和生动感加强

← 圆形上的裂缝由于无法预料其变化、走向,因此也属于偶然形。裂缝的加入,使图案更符合主题,同时也让画面更有灵动感

→ 如墨水在纸面晕染开的面,形状和浓淡都难以预料,一种随性的感觉挥洒而出

4 面的错视

面同样会受到周围形态的影响,甚至会受到上下排列位置的影响,而产生一些错视现象。

◎两个面积相等、形状相同的面,深色底上的浅色面感觉大,浅色底上的深色面感觉小。

◎两个面积相等、形状相同的面,处于下边的面感觉小。

◎两个面积相等、形状相同的面,周围图形小的面感觉大,周围图形大的面感觉小。

◎多个大小相等的正方形等距排列,方形间隔的交点上,会显现出灰点。

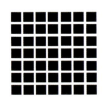

思考与巩固

1. 面的形态有哪些?各种形态之间有什么不同?
2. 面的错视是什么?
3. 平面构成中常说的图底是什么?它们之间有什么关系?

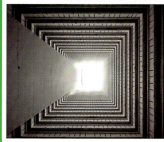

形态要素的构成方法

第三章

前一章中的范例很多属于点、线、面三者结合，只是侧重点各不相同，但在实际设计中单纯使用点、线、面的设计是极少的，因为这些基本元素不会孤立地出现在画面中。所以我们掌握了它们的造型规律之后，就需要分析其内在的关系并将其组织起来。

扫码下载本章课件

一、形态要素的组合构成

学习目标	了解组合构成的具体含义以及组合构成之间的差异。
学习重点	掌握组合构成的实际应用。

1 重叠组合

(1) 不透明色重叠

重叠组合是将基本形重叠在一起的组合形式,一般说来,所谓重叠是指重叠部分的底层隐而不见,所以看到重叠形便能判断出放置的形态的前后关系,感觉出远近。

不透明色重叠

↑ 线条的重叠(保留原形),即使是黑白色,通过重叠也能产生前后的感觉

点线重叠　　　　　　　　面重叠

↑ 画面中图形形状相对完整的形象向前突出,图形形状相对不完整的形象向后退缩,这样就会产生一前一后或一上一下的空间感

↑ 黄色图形和黑色文字图形都是非常平面的图形，但通过重叠组合之后，利用图形遮挡，相互之间保持一个图形形状完整，另一个图形形状缺失，这样可以塑造出一前一后的空间感，画面就会变得有深度，让二维画面有三维效果

↑ 平面中线之间相互交错、重叠，由于颜色的不同，所以很容易营造空间感，让人觉得线是在自由地穿梭，画面的层次也随之变得丰富起来，好像一层一层堆积起来

↑ 在产品设计时最需要让画面有立体感，否则会失去产品的真实感。而画面中框线一部分被雨伞压住，另一部分又压住雨伞，好像框线是立在画面中，而伞则斜着穿过框线一样，这样空间感和立体感就都有了

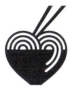

↑ 标志设计中重叠组合可以让标志变得更加生动。代表面条的线图案与代表碗的面图案重叠组合，制造出面条溜出碗边的生动效果，也让线图形的面条表现得更深刻

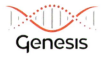

↑ 图形与文字的关系是重叠组合，这样看上去就有了文字在前、图形在后的远近感，画面也就多了立体感

↑ 点线与实线的重叠组合有一种旋转的动感，这与品牌的内容也是契合的，能让人感觉到模拟基因链的形状充满空间

（2）同色重叠

基本形的材质、色彩特点也会影响重叠部分的呈现效果，例如相同色彩的基本形重叠，重叠部分仍是同色，给人两个形融为一体的感觉，即合并。

同色重叠

↑ 同色不透明的基本形，在重叠之后形成了新的形态

由于复杂的基本形合并后不改变颜色，所以会呈现出独特的形态。此时，如果想保留原来基本形的形态，可以选择圆形或方形这类容易识别的具象形态。至于用线构成的形，由于重叠部分的面积极小，所以容易保持原形。

 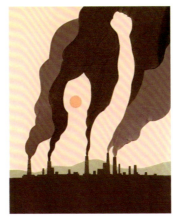

↑ 线的基本形重叠组合之后，由于线的颜色和形状相同，所以重叠在一起之后，原本的两条线，现在看上去只有一条线的感觉，这样整个画面既有融合的感觉又有相互独立的感觉

↑ 海报的画面非常有意思，工厂排放的烟雾重叠在一起，组合成了新的图形，仔细看是一个长发女人高举手臂的形状，似乎在抗议工厂随意排放的行为

↑ 原本两个带有三维感的三角形通过重叠组合之后，连接处形成了具有二维感的图形，让画面在二维与三维之间不断转化，在视觉上给人独特的观感

(3) 透明色重叠

针对透明材质的重叠，也会呈现不一样的效果，例如拥有不同透明色的基本形重叠，重叠部分会变成第三种颜色。

透明色重叠

↑ 透明色重叠的构成手法在视觉上会有前后的立体感，让画面的色彩变得丰富的同时又不会破坏整体感

↑ 透明色的重叠组合在重叠的部分会出现新的颜色，给人一种新颖的感觉

↑ 透明色的面形重叠在字形上面，模拟了云层的感觉，很好地表达了主题"天地云间"的朦胧、缥缈的感觉

↑ 在绘画中，透明色重叠组合的手法可以展现出原本被隐藏的部分，这样能让图形更加完整，看上去也更加通透、立体

2 连接组合

连接指各基本形的轮廓具有重复的部分，基本形即使融合在一起，原来的形多半仍然可以看出来。连接组合是指基本形的轮廓具有重复的部分，两形的界线像消失一样，两形已融合成一体。当线的图形含有许多间隙空间时，基本形即使融合，也多半能保留部分原形。至于相连的形，若涂上相同色彩，并且形的融合部分面积较大的话，原先的基本形会变得完全看不出来。

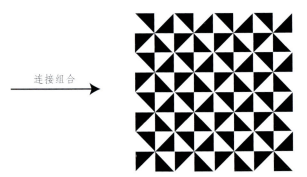

↑ 将左边的图连接构成右边的画面

↑ 对基本形进行简单的连接组合，形成新的图形，用抽象的手法表现现实人物，更有二维平面的趣味感

↑ 三个几何基本形按规律连接组合，使画面呈现向上的趋势，即使没有强烈的空间感，也有不错的趣味性

↑ 画面中运用了不同形状的几何图形，拼接成类似爱心塔的图案，充满童趣的同时画面也显得活泼、可爱

← 同色基本形连接，会产生重叠的错觉，并且色彩的融合导致边缘线模糊，从而形成新的图形，耐人寻味

→ 这个啤酒广告是由一块块木板连接而成的，每块木板上的图案连接组合起来后，形成了完整的图形，这样的连接手法既有真实生活感，又很吸引人

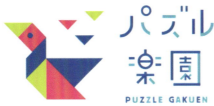

↑ 图中幼儿园的标志模拟七巧板的形式，将不同颜色、形状的几何基本形连接在一起，组合成小鸟的样子，充满想象力和创造力

↑ 利用几何图形连接成字母的形状，让原本的文字形式突然有了不一样的感觉，形状独特，吸引人去阅读

 小贴士

形态连接组合的独特之处在于会出现意想不到的图形。如果有规则地连接曲线会产生包络线，而在被基本形包围的空间中，间隙空间也会出现意想不到的图形。

↑ 以箭头为单元形进行连接组合，中间的间隙空间出现的也是箭头形状

第三章　形态要素的构成方法

3 分离组合

分离是指基本形之间的分离组合，特点是原形保持得较好，不会发生重叠与连接组合中出现基本形形态改变的问题，但在组合变化上自由发挥的余地较少，也容易出现单调感。在基本形进行分离的情况下，基本形的形状和色彩都保持原状。

对于不同形状的基本形进行分离组合比较难归纳，结构类似或连续的组合更容易归纳。但如果是对于有相同要素的基本形，在尊重其具有共同特点的情况下加以排列，则容易得到规整的构图。

← 类似形的自由分离组合。类似猫咪形状的基本形无规律地分离组合，整个画面给人一种随性、悠闲、自由的感觉，但由于色彩和形态的基本一致，所以画面的整体感依旧保存

→ 相似形的自由分离组合，即使是自由的组合方式，没有规律，但由于基本形之间元素相似，所以还有所联系

↑ 在基本形形状不同的情况下，分离组合最好按照规律排列的形式创造出归纳规律，这样视觉上的整体感较强，也有分离的动感

↑ 产品的分离组合能够让人更加直观地看清每一部分的构成，因为排列的规律性，所以即使基本形之间的要素不同，也能产生比较和谐的画面

4 扩散感的组合

扩散感的组合与集中感的组合相反，是在视觉上由中心向四周分散的构图，在形的组合上要设法使视线先集中于中心，然后再把视线移向周边。

↑ 图中扩大了中心图形的空间，但越靠画面的周边空间越窄，这样远近、凹凸的感觉就创造出来了，从而就有了从中心向两边扩散的感觉

↑ 画面看上去最先吸引眼球的是正中间的正方形，越往四周正方形的形状偏移越大，这就是典型的扩散感构图

← 海报有一种变焦距效果，复层的文字只有最前面的部分较为强烈，这样画面的重点落在最前面，并且有向两边滑落的动感

→ 模拟鱼眼镜头的电影海报设计，呈现出的也是有扩散感的画面。人的头占据了画面中心，越往身子以下，空间越小。这样独特的角度可以吸引人先注意到中心面积较大的部分，然后再向周围较小的区域移动

5 集中感的组合

　　向一点集中的线会形成集中定向的构图，它具有强烈的统一感，并且多数情况下具有动感，所以在很多情况下都能利用这一组合方式进行设计。通常集中的点都带有透视图的消失点的性质，它的位置在画面上的任何地方都可以，但很少选在画面的边缘。

↑ 可以看到画面中线的方向都汇聚到了中心方形处，而我们的视线也被中心的方形吸引，整个画面给人一种向内的吸引力

↑ 利用透视画法构成的一点集中定向型组合，从画面边缘到中心的正方形，线条空间越来越窄，给人一种向下的坠落感

↑ 如果沿着所有线和点的方向看去，可以发现它们最终都集中到一个点上，并且点和线的大小也随着集中越来越小，这样整个画面就有了向内某一点的集中感，视觉上整个平面有了一种纵深感和空间感

↑ 可以看到海报中不同形状、大小的圆一层层叠加，最后都集中在一个点上，这样原本平面的画面有了向下凹陷的空间感，立体的效果也随之而出

↑ 海报的设计非常有创意，并且吸引人。手臂和腿的无限缩小连接，最终集中成一个点，中间似乎省略了无数个手臂和腿，从而给人向画面深处探索的欲望

↑ 在现实生活中，也存在很多有集中感的构图，只要找好角度就能发现。上图就是从一头拍摄铁路的图片，两边排列的要素相同，因为近大远小的关系，所以视觉上给人一种向一点集中延伸出去的感觉

↑ 建筑一层一层地排列，看上去好像一点点缩小，最后集中到亮光处，这样的构图手法将建筑的高度感表现出来，规律的楼层排列也多了秩序的美感

↑ 博物馆的入口利用面和文字，制造了类似时空隧道的设计，因为所有面和文字都集中到博物馆的门牌处，所以视觉上也给人导向的作用

思考与巩固

1. 组合构成具体可以分为哪几种手法？
2. 想体现集中感的组合构成，应该如何设计？
3. 重叠组合能分为哪几类？特点分别是什么？

二、形态要素的重复构成

学习目标	了解重复构成中的绝对重复和相对重复,以及其他重复构成手法。
学习重点	理解每个构成之间的区别以及实际应用。

1 基本形绝对重复

　　将基本形进行反复的相同格式、方向等的排列的构成方法称为绝对重复。绝对重复具有整体、统一的观感。整齐统一的形式在某些情况下可以带来一定的视觉冲击力,但也会显得过于呆板。

将左边的基本形重复构成右边的画面

基本形绝对重复排列

↑ 背景中,蓝色线元素与文字采用了绝对重复的构成手法,虽然规整的排列形式看上去会比较呆板,但好在红色图形的摆放比较自由,所以这样一动一静的组合,反而让画面和谐起来,呈现出鱼儿在水中畅游的感觉

↑ 画面中是典型的绝对重复构成,有相同的基本形、相同的排列方向,但是整个画面看起来并不会给人特别无趣的感觉,这是因为其基本形的选择非常独特,带有渐变感的图形组合起来就形成了非常有层次感的画面

↑ 海报中绝对重复的不仅是蛋糕,还包括蛋糕的影子,虽然是绝对重复的构成形式,但也给人非常可爱、清新的感觉,因为蛋糕倾斜的角度,让画面的单调感减弱,从而增加了动感

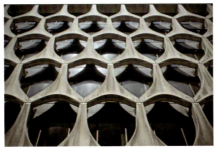

↑ 在建筑设计中，绝对重复构成设计常会出现在窗户或建筑表面，这是最简单也是最经济的设计手法，但是效果并不差，反而会有整齐、专业的感觉

生活中的重复构成现象

在生活中，重复的构成现象有很多，如一棵树上的树叶、天空中的星星、层峦叠嶂的山群、蜜蜂筑的蜂巢、马路上的地砖、花布上的图案、高楼大厦的玻璃窗、仪仗队的队伍等。集中重复出现的众多相同或是相近的形态，最能表现一种群体的力量和气势，要么会给人一种整齐划一、井然有序的秩序美；要么会给人一种错落有致、浑然天成的自然美。

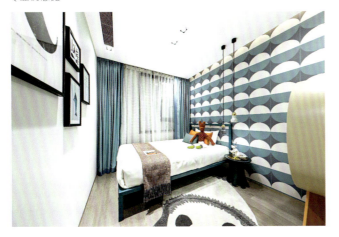

↑ 在室内设计中，绝对重复的壁纸图案非常有装饰性，绝对重复的图案不会给空间增添复杂感，反而可以为空间增加视觉亮点

蜂巢

地砖

↑ 绝对重复的图案出现在床单和装饰画中，几何图案能给空间带来跳跃、亮眼的装饰效果，但为了不打扰卧室平和的休憩氛围，所以选择了图案采用绝对重复排列的软装单品，这样可以保证在整体氛围安宁的情况下，有少量的活跃感

布艺花纹

2 基本形相对重复

在整体重复的前提下，部分要素产生规律性变化的构成即相对重复。相对重复的一种类型是基本形不变，但排列的方向、间距改变；另一种类型是基本形发生变化，但是排列的方向、间距保持不变。相对重复的构成形式能使画面在整齐划一中出现变化。

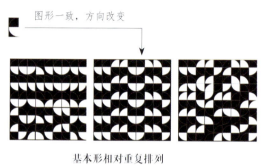

基本形相对重复排列

↑ 基本形不变，但排列的方向及色彩改变，这样就减少了重复构成带来的单调感，增添动感

↑ 基本形不变，改变排列的方向，整个画面就好像有了朝各方向运动起来的感觉，画面基本形之间也有相互滚动的感觉

↑ 如果排列方向一致，那么整齐的感觉会更强烈一些，但为了避免整个画面会出现单调的情况，基本形尽量不要完全相同，这就是相对重复构成，这样可以使整个画面在整齐之中又有变化性

↑ 甜甜圈的样式没有改变，只不过对于摆放的方向做了不同的处理，这可以通过花纹位置判断出来，但整体的排列还是非常整齐、有规律的

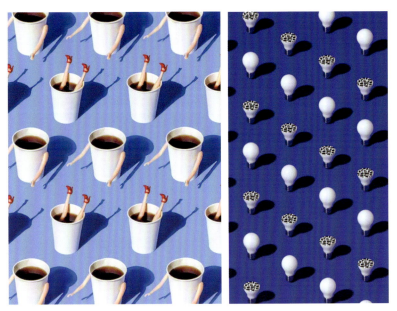

↑ 两幅海报的基本形本身就非常吸引眼球，浸泡人腿、装了人手的咖啡杯、有黑白斑纹的灯泡，单看基本形就充满了独特的造型设计与构思，所以在构图方面，规律的重复摆放似乎更能突出基本形本身，整齐的排列不会额外增添视觉重点，因此不会给人凌乱的感觉

↑ 排列方向不变，基本形的方向也相同，只是改变了基本形的色彩和造型，这样也能产生非常有趣的效果。不同外貌的人形图案有相同的排列方向与间距，新颖之中还保留整齐感，冲击力不至于过于强烈，反而有精巧可爱的感觉

↑ 黄瓜图形的相对重复构成，贴满了整个画面，黄瓜本身丰富的颜色与肌理就能让画面变得不单调，还能增添清凉的夏日之感

↑ 如果基本形本身就很复杂、形式很多变，那么规律的排列形式不会让画面变得更加凌乱，反而会有秩序感，达到变化之中存在规律的效果，从而给人一种有秩序的变化美感

3 线状重复

把基本形用同样的方法进行同一方向的连接（这里也可以是重叠、分离等组合构成），视觉上会形成线状图案。

↑ 将基本形重复组合起来会发现，重复之后形成了新的图形——曲线，曲线的韵律感赋予画面流动的感觉，整个画面也就立体了起来

↑ 基本形的使用方法并不只限于单纯的一列，在线状构成中可用多种方法来增加宽度，以明显地向面状重复过渡，例如图中用该方式形成风筝的感觉

↑ 可以看到海报右上角的半圆图形内有许多小的半圆形，这些小的半圆形通过重复排列的手法，在视觉上形成线状重复的感觉

4 面状重复

面状重复是将基本形发展到线状之后,再向其他方向展开形成面,从而形成面状重复。

↑ 从上面两幅图可以看到,基本形的面状重复基本是由线状发展而来的,面状重复给人的视觉冲击会更强一点,非常容易成为画面亮点

↑ 两个图形重叠组合之后形成新的图形,将新的图形按照水平线重复构成,视觉上会有面状的趋势

5 环状重复

环状重复是将线状发展的基本形弯曲并将两端连接而形成的环形。将基本形打乱后作为新的基本形形成环状组合,进而形成独特的图形空间。反之,用简单的基本形连接形成圆周形时,可形成明显的环状形。

箭头基本形的环状重复

思考与巩固

1. 重复构成是什么?
2. 重复构成中的绝对重复与相对重复有什么区别?
3. 重复构成的特点是什么?它又有哪些不足?

三、形态要素的分割构成

学习目标	了解什么是分割构成及分割构成具体有哪些手法。
学习重点	理解分割构成中各构成手法的区别。

1 等分割

在平面造型中，能够表现的空间并非无限大，只限于画纸、画面等。在有限的形与面积之中进行设计，有关空间的分割或区划整理的研究就显得十分重要。例如在设计海报时，要考虑如何在一定空间内把文字、图片或图形巧妙地组合起来，此时分割构成就能够帮助我们达到理想的画面效果。等分割包括等形分割和等量分割两类。

（1）等形分割

等形分割后的形相同，面积相等；等量分割后图形不同，但面积相等。经过等形分割以后的基本形必须完全相同，因此等形分割给人极其明快的感觉。

↑ 等形分割的明暗对比

↑ 分割出来的都是相同的形状——圆形，并且面积分割得完全相等，显得十分整齐，给人非常明快、利落的感觉

（2）等量分割

等量分割的特征是分割后的形状互不相同，比等形分割更富于变化。但由于面积相等，所以视觉上仍被看作是同量的，给人以均衡感及稳定感。

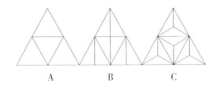

三角形等量分割

↑ 利用简单的求面积法，可以形成各种等量形体，例如：A 图中取等边三角形各边中点，每点间做连线，即得 4 个面积相等的小等边三角形；B 图中在每个小等边三角形里画底边中垂线，把每个等边三角形平均分成两个直角三角形，即得 8 个形状和面积相等的三角形；C 图在 A 图的基础上取小等边三角形的每个边的中垂线，3 条中垂线交于 1 点，然后将该点和该三角形的每个顶点做连线，便将小等边三角形分成 3 个等腰三角形，一共得到 12 个等腰三角形，而且依然形状相同、面积相等

↑ 正方形的分割也可以得到等量的两个图案。如果是沿着对角线进行分割，那么分割出来的三角形也有相同的面积，这样画面中虽然出现了两种颜色的三角形，但因为是等量分割，所以整体看上去还是有正方形的感觉，画面依然拥有整齐感

↑ 以三角形为主题的等量分割，可以看到分割出的形态虽然颜色不同，但因为面积相等，即使有多种图形组合的感觉，也不会有突兀感和凌乱感，依旧保持了几何图形的规整感

← 圆形的等量分割，可以通过穿过圆心的任意直线实现。等量分割之后的圆形除了给人整齐的感觉外，圆形的柔和感也给画面带来独特的效果

→ 对背景进行等量分割，使用不同的颜色产生对立的感觉，也能给人留下比较深刻的印象。相同的面积分割，让画面双方有势均力敌的感觉，并且从人形图案到文字，都是对称的状态，整个画面的秩序感非常强烈

2 渐变分割

（1）垂直、水平渐变分割

垂直或水平方向的渐变分割，等同于对等分割进行渐变分割，即分割线采用不同间隔增大或减小的分割方式。因为是按照规律进行有序地增减，所以即使是在变化中还是有统一感，且具有动感。不同于等分割的统一感，渐变分割还具有变化性和动感。

理查德·保罗·洛斯《四种渐变色的研究进展》

↑ 洛斯的作品在垂直和水平方向上采用等比数列的计算方法，因而其作品的渐变分割更有数学的美感，看上去也更不同

↑对中间的正方形进行垂直、水平渐变分割

(2) 斜向、波纹渐变分割

除了垂直和水平分割，渐变分割还有其他的分割方式，常见的有斜向渐变分割、波纹渐变分割等。

↑斜向、波纹渐变分割

3 相似形分割

相似形分割可以分为非具象形分割和具象形分割。在图形的分割处理上，可以利用等比数列的计算方法，将图形边长依次减半分割即可。

（1）非具象形分割

非具象形分割可以套用等比数列进行。如利用边长变为 1/2 时，面积变为 1/4 的等比数列，只要把边长依次减半，就能够得到符合画面审美的分割图形。

非具象形分割

（2）具象形分割

具象形分割要比非具象形分割更复杂一点，因为轮廓线的变化复杂，等比数列分割的方法并不奏效，所以具象形分割中最常用的就是由不同规格的两种形态群加以分割，但两种形态群的相似度要高，否则会破坏画面感。

具象形分割

4 自由分割

自由分割就是不使用数学规则进行分割，因此自由分割出的图形摒弃了数理规则的刻板与僵硬，反而给人灵活、自由的感觉。自由分割虽然没有数学上的规则，但也要满足两个造型规则：一是没有相同的形态，全是不同的形态；二是具有某种共同的要素，从而使整体统一。

 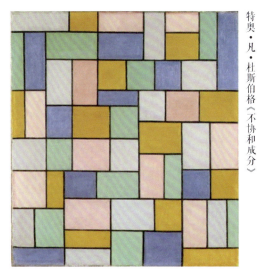

特奥·凡·杜斯伯格《不协和成分》

↑ 被分割的形状各不相同，产生了对比感；并且因为相同的颜色使整体有统一感

↑ 被分割得很小的长方形面积、形态各不相同，但因为被两组平行线分割，所以会有统一的方向感

思考与巩固

1. 分割构成是什么？
2. 分割构成中的等分割可以分为哪些？各自有什么特点？
3. 渐变分割的特点是什么，它与等分割的关系是什么？

四、形态要素的比例构成

学习目标	了解比例构成的具体内容，理解比例构成的作用。
学习重点	掌握黄金分割比的理论以及应用。

1 黄金分割比

公元前 4 世纪，古希腊的欧多克斯对黄金分割进行了系统的研究和分析，并在此基础上建立了比例理论。公元前 330 年左右出生的欧几里得，吸收了毕达哥拉斯和欧多克斯的理论，经过严密的逻辑推理，写下了最早有关黄金分割的著作《几何原本》。但黄金分割比这一名称是在 19 世纪初期才出现的，在《几何原本》里称其为"中外比"。欧几里得在书中给出了中外比（即黄金分割比）的定义："分一线段为两线段，当整体线段比大线段等于大线段比小线段时，则称此线段被分为中外比"。

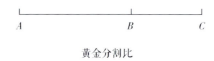

黄金分割比

正如欧几里得的《几何原本》里所给出的定义一样，线段 AC 比线段 AB 等于线段 AB 比线段 BC，我们叫这个比为黄金分割比，并且黄金分割比的比值约为 0.618，（事实上这个比值是一个无限小数，我们只取小数点后三位，即为 0.618），而将 AC 这个线段切分为二的 B 点即为线段 AC 的黄金分割点。古希腊人利用数学的方式进行研究的时候就发现，很多美好的事物遵循的都是这个比例。

《米洛斯的维纳斯》

↑ 现今的女性，腰身以下的长度平均只占身高的 0.58，而古希腊的著名雕像《米洛斯的维纳斯》则通过故意延长双腿，使之与身高的比值约为 0.618

 小贴士

建筑师们对数字 0.618 特别偏爱，无论是古埃及的金字塔，还是巴黎的圣母院，或者是近世纪的法国埃菲尔铁塔，都有黄金分割比的痕迹。

（1）黄金分割矩形

黄金分割矩形的长宽之比为黄金分割比，换言之，矩形的短边约为长边的 0.618 倍。黄金分割矩形和黄金分割比一样，能够给画面带来美感，令人愉悦。在很多艺术品以及大自然中都能找到它，例如达·芬奇的作品《蒙娜丽莎》中，蒙娜丽莎的脸符合黄金分割矩形，整幅画同样也应用了该比例布局。

黄金分割矩形的正方形绘制法

步骤一：画一个正方形。

步骤二：在底边 AB 的中点 E 向点 C 画一条线，以这条线为半径，以点 E 为圆心画圆弧，相交于正方形底边延长线上的点 F，过点 F 做 AB 延长线的垂线，交 DC 延长线于 G 点。此时，正方形和较小的矩形 CBFG 组合成一个黄金分割矩形。

步骤三：对黄金分割矩形进行分解，可分解出一个较小的黄金分割矩形，还会出现一个较小的正方形，这一正方形被称为"磬折形"。

步骤四：将这一分解过程无限持续下去，可以产生更小、更多的黄金分割矩形。

（2）黄金分割三角形

黄金分割三角形就是一个等腰三角形，其底与腰的长度比约为 0.618，简称黄金三角形。

黄金分割三角形的绘制法

步骤一：画一个正方形。

步骤二：取 AB 的中点 E，以 E 为圆心 EC 为半径做圆，交 AB 的延长线于 F。

步骤三：以 B 为圆心、BF 为半径做圆 B。

步骤四：以 A 为圆心、AB 为半径做圆 A，交圆 B 于 G。

步骤五：△ABG 为黄金三角形，∠G=∠B=72°，∠A=36°，边长 BG/AG=BG/AB，其比值约为 0.618。

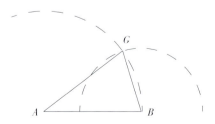

(3) 黄金分割螺旋线

黄金分割螺旋线也叫 P 型曲线，是在黄金分割矩形的基础上，以每个正方形的长为半径画圆，取与矩形相交的四分之一曲线，再将所有曲线相连，最终形成的螺旋线即为黄金分割螺旋线。

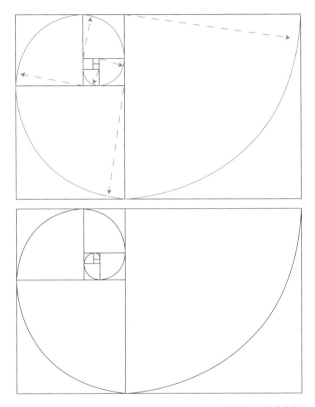

步骤：使用持续分解的正方形的边长为半径画弧线，然后连接每段弧线，可以构成黄金分割螺旋线。

黄金分割的偏好并不局限在人类的审美中，在动植物等生命体的生长模式中也存在这一比例。贝类的螺旋形外壳就蕴含着黄金分割比的对数螺线，在螺旋体生长的每个阶段，新旧螺旋截面按照接近于黄金分割的比例增长。

（4）黄金分割的应用

①黄金分割与绘画设计

黄金分割构图法是画家在进行创作时经常使用的构图方法，画家们把黄金分割比运用到绘画中，分割画面，布局构图，形成一种新型的绘画构图方法，称之为黄金分割构图法。

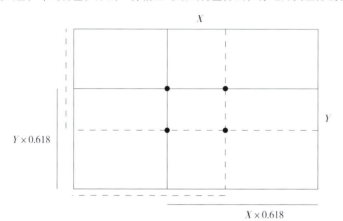

↑ 用0.618（黄金分割比）乘以画布的宽便可获得一条横向分割线，再用0.618乘以整块画布的高便可以获得纵向分割线，在分割线上找出每条边的黄金分割点，连接后四条线在画布上相互交叉形成四个交叉点，也叫视觉刺激点。一幅多人物场景画的主要绘画对象或突出表现物便可以安排在这四个点的任意一点处，使之成为整幅画面的视觉中心点

雅克·路易斯·大卫
《萨宾妇女的平衡》

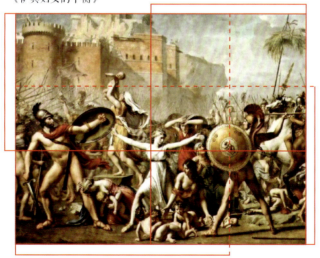

↑ 在这幅作品中，调停女人身体的中心正好处在黄金分割线的一个交叉点上，处在另一个黄金分割交叉点上的是士兵手里的盾牌，这两个视觉刺激点的安排使得这幅作品的主题更加清晰明了

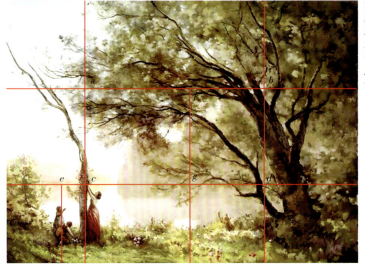

《蒙特枫丹的回忆》柯罗

↑ 画家将画面左侧的少女、玩耍的孩童以及与之对称的占据画面三分之二的大树安排在黄金分割线 ac、bd 附近作为画面的主体。处于 ac 附近独立枯槁的树干，与画面右侧的大树顺势向着同一方向倾倒，交相呼应

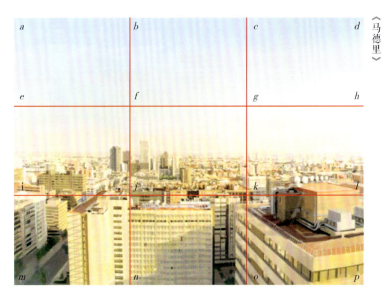

《马德里》安东尼奥·洛佩兹·加西亚

↑ 画家运用了分割线确定画面中楼房景物的位置布局，分割线 il 与 bn、co 交汇形成了黄金分割点 j、k，画家主观地设计安排画面的主体物，j 点附近一座米黄色的宾馆大楼，占据了整幅作品的三分之一，可见作者有意把它设置成画面的视觉中心

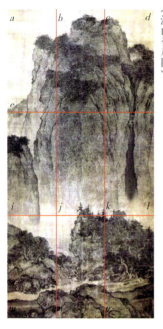

范宽《溪山行旅图》

↑ 画面中的分割线 il 把画面分成上下两个部分,上半部分的景物是巨大的山峰,下半部分是山下多种景观的综合。上下两个部分构成 2:1 的比例

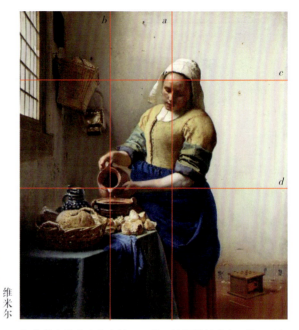

维米尔《倒牛奶的女仆》

↑ 将笔直的女人的身体置于画面的视觉刺激点,将双手托起的奶罐放于另一个视觉刺激点上,形成画面强烈的视觉中心

著名画家达·芬奇是第一个宣称人体比例与黄金分割完全符合的人,他曾经为了研究人体比例关系挖出了多具尸体进行解剖,达·芬奇将自己研究的人体数据运用在绘画中。《建筑十书》里的插画《维特鲁威人》,画的是一位人体比例十分完美的男性,完全符合黄金分割比、头至肚脐与肚脐至脚的比例、上臂与下臂的比例以及大腿与小腿的比例都为 4:6,近似于黄金分割比 0.618。《蒙娜丽莎》也是达·芬奇绘画作品中与黄金分割比密不可分的一幅。

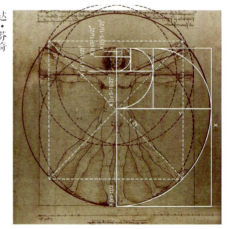

达·芬奇《维特鲁威人》

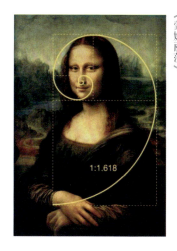

达·芬奇
《蒙娜丽莎》

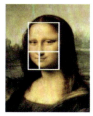

↑《蒙娜丽莎》毫无疑问是达·芬奇最成功的作品之一，这幅画之所以能够使无数人为之着迷，完美的构图和形体比例是其不可缺少的因素。蒙娜丽莎的脸型接近黄金分割矩形，头宽和肩宽之比接近黄金分割比。如果我们画一条黄金分割螺旋线，其可以经过蒙娜丽莎的鼻孔、下巴、头顶和手等重要部位

达·芬奇
《最后的晚餐》

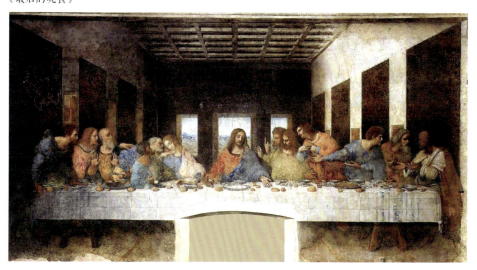

↑ 这幅画高为 420 厘米，长为 910 厘米。画中代表真理与正义的耶稣是画面中心和视觉中心，叛徒犹大处在黄金分割点上。耶稣与抹大拉的身体呈现出字母"M"的形状，两人的相交点也处在黄金分割线上

第三章　形态要素的构成方法　　083

蒙德里安作为一个理想主义者，是一个敢于用艺术建构未来生活的人。蒙德里安打破了现实生活现象的束缚，在他的世界里，空间在平面中是独立的。蒙德里安的绘画是在平面上进行创作的，其每一条线的长度都使用绘画中的透视原理来分析安排，从而摆脱视觉习惯的影响；在他的画面中，每一条线的位置都非常严谨地使用了黄金分割法来安排。

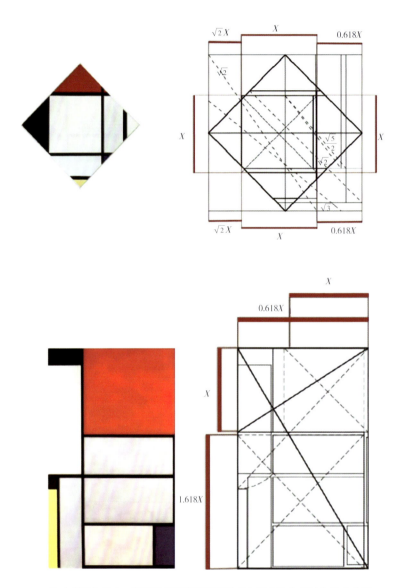

↑ 在这张作品中，蒙德里安刻意把画面的长与宽的比值设计为黄金分割比，整个画面安排在一个黄金分割矩形中

②黄金分割与建筑设计

从古至今有很多著名建筑都与黄金分割有关，金字塔、泰姬陵、帕特农神庙等都彰显了古代劳动者的智慧。它们在建筑比例上都非常接近黄金分割比，虽然不是完全一致，但至少在设计审美上是倾向于黄金分割的。在古老而智慧的劳动人民脑海中也许并没有黄金分割比这个概念存在，可是在设计审美的倾向性上，黄金分割比确实是存在的。

金字塔

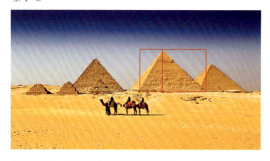

帕特农神庙

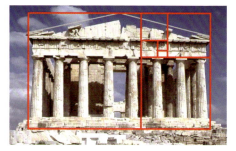

↑ 埃及是一个拥有几千年文明的古国，金字塔的设计建造更是享誉全球，是古埃及人民智慧的结晶。已然有专家证明在三千六百年前，古巴比伦人和古埃及人在进行金字塔的搭建时就运用了黄金分割比的关系，金字塔三角形的斜边与高的比例就非常接近 1.618

↑ 对帕特农神庙在建筑规格上的测量得知：东西方向的宽是 31 米，南北方向的长是 70 米，东西两个立面山墙的顶部离地面的距离是 19 米，也就是说，帕特农神庙整个立面的高与宽的比例为 19 : 31，非常接近黄金分割比，相差不会超过 0.01

黄金分割在西方建筑中很常见，在中国的建筑中其实也有所涉及。以太和殿为例，明间宽度为 8.432 米，下檐柱高为 7.36 米，金柱高为 12.64 米。也就是说，太和殿整体的长宽比例为 1 : 0.6，明间长宽比例（高度为金柱高）为 1 : 0.66，金柱与下檐柱的高度之比为 1 : 0.58，不论整体还是局部，在视觉上都与黄金分割比非常相近。

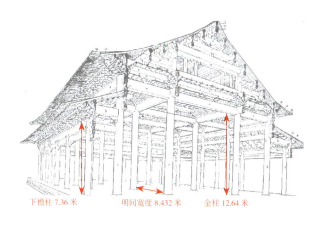

太和殿

③ 黄金分割与产品设计

划分良好的比例,是一件费心的事,却也是起码的要求。产品设计外观比例的均衡和美感对产品的整体美观性而言非常重要,一些产品设计师也会借鉴黄金分割比来进行产品设计。1930 年,密斯•凡•德罗设计了一把布尔诺椅,这把椅子从正上方向下看是一个正方形,而椅子的正面图和侧面图则是一个黄金分割矩形,用钢管材质制成的扶手和底座下部与上部曲线的半径比是 1:3。

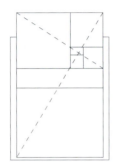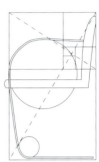

布尔诺椅黄金分割比

埃罗•沙里宁在 1957 年设计了基座椅系列(The Pedestal Collection),其中最有名的就是郁金香椅,这把椅子被分解为两个部分重叠的正方形,椅座前边缘在整个椅子黄金分割的分割线上,整把椅子的长宽比刚好是 1.618:1,椅子底座的上下弧线都是"长轴:短轴=1.62:1",切割的椭圆同样也属于黄金分割,郁金香座椅的设计表明人对这种比例的椭圆有一种偏好和倾向性。

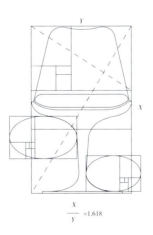

郁金香椅黄金分割比

④ 黄金分割与海报设计

弗里茨·施莱费尔
《包豪斯展览》海报

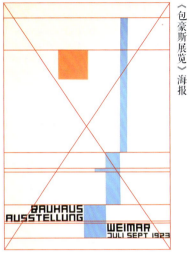

约瑟夫·米勒
布洛克曼《贝多芬》海报

↑ 海报中字体的结构是在一个以 5×5 的正方形的基础上构成的，这样使得像字符 M 和 W 这样的最宽字符可填满整个正方形，同时笔画与笔画的间距也占用了一个单元正方形。设计中那些较窄的字符仅占用整个正方形的 4/5，每一笔画也仅占用一个单元正方形，笔画与笔画之间的距离则占用两个单元正方形。海报设计中为了区分字母 A 和字母 R 以及字母 B 和数字 8，将字符 R 以及 B 偏移了半个格，且表现为圆角形

↑ 此海报中圆心的位置位于文字块的左上角。而所有的角都以这个圆心为中心向外延伸，且各个角度都以 45°的模数为基础。其中最小的角度是模数的 1/4，为 11.25°，其次的那些角为 22.5°，最大的角度便是 45°。从图中我们可以看出，海报上的黑色圆弧都围绕着同一个圆心旋转，但是这些黑色圆弧的宽度是以 2 的倍数逐渐增加的

瑞士旅游广告招贴

瑞士汽车俱乐部海报

第三章 形态要素的构成方法　087

5 黄金分割与标志设计

谈到视觉传达中黄金分割比的运用,首先想到的是标志设计,尤其是苹果公司的标志,这个标志深入人心已成为设计史中的经典作品。黄金分割的抽象、简洁、均衡、比例美与标志设计的需求完全吻合,它的严谨性更是为标志设计增光添彩。

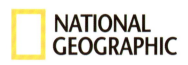

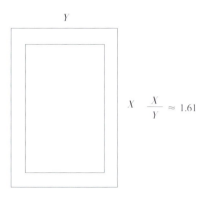

↑《国家地理》杂志的标志是一个黄颜色边框的长方形。这个标志虽然很简单,但它非常有辨识度并且方便读者记忆,颜色也很鲜亮,边框的长宽比约等于 1.61,与黄金分割比非常接近

《国家地理》杂志标志黄金分割比

↑ 百事公司于 2008 年发布了全新标志,这个全新的百事标志,是由全球最大广告集团之一的 Omnicom 旗下的 Arnell 分公司花 5 个月时间设计的。可以看到,这个标志的设计依然符合黄金分割比

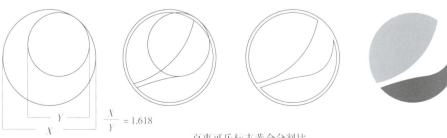

百事可乐标志黄金分割比

2 数列

中世纪的欧洲，一些数学家在前人研究的基础上对自然界中动植物的生长规律进行了仔细的研究，发现了一系列有规律的递增或递减模式，即所谓的数列模式。这些看上去非常平凡的数字与先前研究的黄金比例之间有着精确对应的数学关系。

（1）斐波那契数列

斐波那契数列实则就是一组数字，形成规则中最重要的就是后一项数字的大小等于前两项数字之和，即 1+1=2，1+2=3，2+3=5，3+5=8，5+8=13，8+13=21，13+21=34 等，这种数列的模式在自然界中很常见，如花瓣、银河系的涡状星云等。正因为自然界中这种数列无处不在，所以很多人认为运用斐波那契数列设计出来的东西，具有本质上的自然美感。

斐波那契数列与黄金分割关系密切，主要表现在随着项数的增加，后一项与前一项之比越来越接近黄金分割比。例如斐波那契数列中任何一个数字，如果用旁边的数字除之，得到的结果就跟黄金比例相差无几。

2/1	=	2.0000
3/2	=	1.5000
5/3	=	1.6666
8/5	=	1.6000
13/8	=	1.62500
21/13	=	1.61538
34/21	=	1.61904
55/34	=	1.61764
89/55	=	1.61818
144/89	=	1.61797
233/144	=	1.61805
377/233	=	1.61802
610/377	=	1.61803

↑ 在数列中较靠前部分的数字得出来的结果相差会比较大，但是随着数列数字的增加，其结果会越来越精确，也印证了两者之间的紧密联系

（2）等差数列

相邻两个数字之差为一个常数的序列，叫作等差数列。例如1、2、3、4、5、6、7、8、9等相邻两个数字之为为1。运用等差数列绘制出的图形带有明显的递增或递减效果，且分割间隔均等、整齐划一，但是缺乏跳跃性，条框束缚严重，显得呆板并不利于版式设计的创造性发挥。

（3）等比数列

对于相邻两个数字之比为一个常数，比如1、2、4、8、16等相邻两个数字之比为2，叫作等比数列。运用等比数列绘制出来的图形比等差数列略显灵活，不再是单一数值的增减，而是带有版式的简单渐进效果，但是依然可以发现图形间的2倍关系。

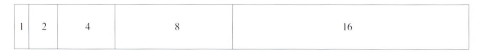

等比数列图形

（4）调和数列

在形成等差或等比数列的时候，如果不是后一数项比前一数项增加了多少或是增加了多少倍，而是在原有的基础上乘以1、1/2、1/3、1/4等，这时候形成的数列叫作调和数列。调和数列的使用打破了等差与等比数列的模式，调和数列意在"调和"，可根据相应原理随意设计，但是万变不离其宗，它还是具有递增关系的数列。

调和数列图形

3 根号矩形

对几何矩形的分割，除了可以利用黄金分割、数列分割外，还可以利用一些根号比率进行平面空间的分割与扩展，使得各种根号矩形之间可以相互转化和互为条件。在对矩形进行比例分割时发现，矩形无非分为两种类型，即有理数比例的矩形与无理数比例的矩形。那么$\sqrt{2}$是不能被除尽的无理数，其值约为1.41421；$\sqrt{3}$也是一个无理数，其值约为1.73205；然而$\sqrt{4}$ =2，数值为一个有理数；此后的$\sqrt{5}$亦为无理数，其值约为2.23606。

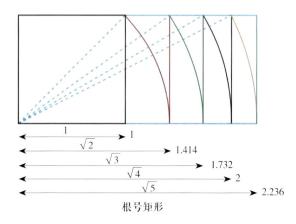

根号矩形

(1) √2矩形

√2矩形是众多矩形中具有特殊性质的矩形，它能被无限分割成众多更小的等比矩形。这就是说当一个√2矩形被二等分时，可以得到两个较小的√2矩形；当√2矩形被四等分时，可以得到四个较小的√2矩形。√2矩形的比例近似于黄金分割比，黄金分割比的比例是 1:1.618，而√2矩形的比例是 1:1.414。

① √2矩形的绘制

步骤一：画一个正方形。

步骤二：连接对角线 BD，因 △BCD 为等腰直角三角形，由 $BD^2=BC^2+CD^2$，得出线段 BD 的长度为线段 BC 长度的 $\sqrt{2}$ 倍。

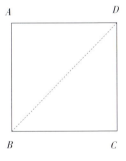

步骤三：以 B 点为圆心，线段 BD 为半径画弧，交线段 BC 的延长线于 F 点，所以 $BF=BD=\sqrt{2}\,BC$，过 F 点做线段 BC 延长线的垂线，交线段 AD 的延长线于 E 点，则矩形 ABFE 即为√2矩形。

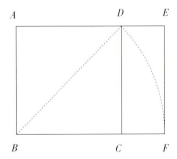

② $\sqrt{2}$ 矩形的分割

$\sqrt{2}$ 矩形可以被分割为两个较小的相等的 $\sqrt{2}$ 矩形,连接长边或短边上的两个中点,以把 $\sqrt{2}$ 矩形等分为两个较小的 $\sqrt{2}$ 矩形。同理,把等分得到的 $\sqrt{2}$ 矩形再细分便可以得到更小的 $\sqrt{2}$ 矩形了。由上可知,分割 $\sqrt{2}$ 矩形的这个过程可以无限重复,因此便产生了无限多的 $\sqrt{2}$ 矩形。

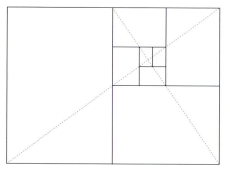

↑ $\sqrt{2}$ 矩形的分割

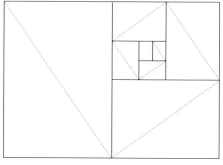

↑ $\sqrt{2}$ 递减螺旋线是由所有内含 $\sqrt{2}$ 矩形的对角线连接而得到的

③ $\sqrt{2}$ 矩形的应用

黄金分割中 $\sqrt{2}$ 矩形的分割方法被利用在德国标准纸张的分割上,至今仍被许多国家作为标准纸张的分割方法。九宫格的概念是三等分格,一个标准的九宫格,取各个线段的三个等比分割,就会得到一个标准的九宫格,九宫格一般是在正方形中分割的,如果把这个方法延展到 $\sqrt{2}$ 矩形中便可以得到右图。

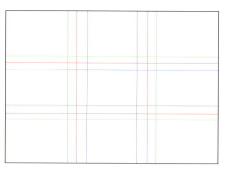

↑ 图框大小为 A4,红色部分为九宫格分割线,绿色部分为 $\sqrt{2}$ 矩形的黄金分割线,蓝色部分为黄金分割线,可以发现九宫格分割线、$\sqrt{2}$ 矩形的分割线以及黄金矩形的黄金分割线的位置相差不多

链接

相比黄金分割在西方的流行以及其创造的永恒的和谐美,$\sqrt{2}$ 矩形在中国古建筑中有着重要的地位,许多建筑外檐的檐高与柱高的比例关系在 1.41 上下浮动。以文殊殿为例,以大殿的总高为边长做一个正方形,对其进行分割,可以看到大殿的柱高是外檐檐高的一半。

山西佛光寺文殊殿

（2）$\sqrt{3}$矩形

$\sqrt{3}$矩形可以被分割成三个垂直的矩形，而这三个垂直的矩形可以被分成三个水平矩形。需要注意的是，$\sqrt{3}$矩形具有可以构成一个正六棱柱结构的特性。而六边形能在自然界许多地方找到，如蜂巢和雪花晶体的形状等。

① $\sqrt{3}$矩形的绘制

步骤一：绘制一个$\sqrt{2}$矩形。

步骤二：连接此矩形的对角线，以$\sqrt{2}$矩形的对角线为半径做一条弧线且与$\sqrt{2}$矩形的底边延长线相交，将得到的新图形闭合为一个矩形，这就得到一个$\sqrt{3}$矩形。

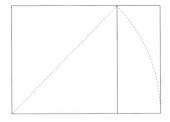
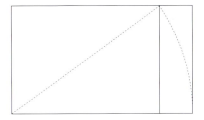

② $\sqrt{3}$矩形的分割

$\sqrt{3}$矩形可以被分割为一些较小的矩形。把$\sqrt{3}$矩形三等分，于是便产生了3个较小的矩形，同理，把等分得到的3个较小的矩形再细分割便可以得到更小的矩形了。以此类推，此分割过程被无限重复，便产生了一组无穷多的$\sqrt{3}$矩形。

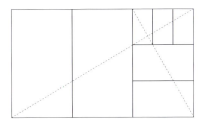

> **思考与巩固**
>
> 1. 黄金分割比的实际应用有哪些？
> 2. 根号矩形是什么？该怎么应用？
> 3. 比例构成法可以应用在哪些领域，该如何应用？

五、形态要素的对比构成

学习目标	了解对比构成的设计手法,理解对比构成的特性。
学习重点	掌握对比构成的几种构成方法。

1 对比构成的特性

对比是指事物之间各种差异的相对比较。对比构成的主要特征如下:
一是画面形态的表现具有明显的差异性和冲突感;
二是形态的对比与统一常常相依共存,但对比往往要比统一更加先声夺人;
三是对比构成的题材更为宽泛、形式更为多样、手法更为自由。

　　在设计中,对比大多表现为各种设计元素在形态、数量、状态、材质、色彩及相互关系等方面的不同而形成的差异。对比体现了事物的多样性、矛盾性和冲突性,有冲突的画面更能引起观众的情感反应,带来强烈的视觉感受。对比的存在可以增加设计内容的多样性,创造充满戏剧性的画面形象效果,增加作品的趣味性和感染力。

2 大小对比

大小对比是指由形态的大小不同构成的对比表现形式。大小对比是对比构成最基本、最重要的表现因素。相同形态的大小不同,会给人带来距离有远有近、地位有主有次的视觉感受。

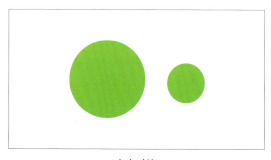

大小对比

↑ 相同形态的圆，由于大小的不同，并且存在重叠组合的关系，所以在视觉上就有了前后关系，原本的二维平面一下子有了空间感，大与小的对比也让黑白的画面有了变化感

↑ 同样是鱼的图形，但是由于大小的对比，所以即使许多图形聚集在一起也能有上下的层次感，让人感觉有的鱼离得远，有的鱼离得近，这样远近的空间感让画面变得活跃起来，非常有律动感

↑ 海报的主题为"雨"，所以背景以雨滴元素作为呼应，由于雨滴的形状相似，所以为了能有变化性，可以改变雨滴的大小，这样更加富有真实效果。同时，大小的对比可以呈现出远近的关系，小一点的雨点在后面、大一点的雨点在前面，这样画面就能够有三维空间的立体感

↑ 为了能够体现道路的纵深感，让画面一直延伸下去，两边的树采用大小对比的构成手法，这样就有很强烈的远近感

↑ 对比构成中最容易出现杂乱无章的画面效果，所以在选择对比的图形时，可以选择有相同要素的基本形，这样画面可以既有对比感，又能保证和谐统一的感觉

↑ 寿司的图形由于有大小的对比，所以前后的关系比较明显，从天而落的感觉也变得更加真实

第三章　形态要素的构成方法

3 形状对比

　　形状对比是指将不同形状的图形设置在同一平面而形成的对比表现形式。圆形、方形和三角形,以及由此衍生的各种不同形状的图形,都具有鲜明的个性特征。将两种以上形状不同的形态安放在同一个画面中,就会出现形状对比。形状差别越大,对比的效果也会越加强烈。

形状对比

↑ 曲线与圆点的对比,排列上有一定的规律,所以画面的整体感觉还是比较和谐的

↑ 形状的对比也可以很有趣味感,点与线的对比,既有组合成人脸的错视感又有对比的差别感,所以画面虽然设计得非常简单,但给人的印象深刻

↑ 背景中使用点与线的对比,不同的形状给人的感觉也不同,圆点柔和、折线灵活,这样的对比让背景变得热闹起来,观看层次也丰富了不少

↑ 看似相同的面,实则形状各异,虽然颜色相近,但并没有出现单调氛围,整个画面呈现出柔和却又强烈的氛围

↑ 非常简单的海报设计,仅以两个图形组合,色彩上也只有黑白两色,但整体效果非常突出

↑ 海报设计中透明图形与不透明图形的重叠组合展现出非常独特的效果,而由于图形的形状各异,所以对比效果也比较强烈,能够抓住人的眼球

← 画面中底的部分是规律排列的圆点元素,而图的部分是方形的面元素,这样的形状对比就不会让画面失衡,原本颜色丰富的底应该是视线的焦点,但是由于图的形状不同,所以能从底中突出

→ 可以看到图中是非常明确的形状对比,除此之外没有做更多的设计,单单从三个形状不同,并且颜色也不同的图形中,获得吸引视线的韵律

4 曲直对比

曲直对比是指由曲线与直线构成的对比表现形式。曲线具有柔软、流动和轻松感；直线具有坚硬、力量和紧张感。当画面中同时出现曲线和直线时，就会产生矛盾和对比。

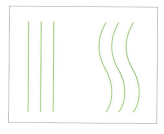

曲直对比

← 曲线与直线构成的对比形式，视觉上会有矛盾的感觉，但是从整体画面看会显得画面更加丰富、不至于单调，也就更能突出主题

→ 曲直的对比让画面不再只有生硬的感觉，柔和的曲线围合成祥云的图案，穿插在直线图案之中，刚柔并济的感觉油然而生

← 笔直建筑的倒影是带有曲线线条的宝塔，这样的双重对比给人带来不小的视觉冲击，非常有创意，整个画面的线条也非常和谐

→ 背景的图形有方形、圆形，包括虚面、线面等不同曲直、虚实的图形组合在一起，给人强烈的对比感和矛盾感，使画面看上去更有冲击力

↑ 在建筑中，曲直的对比也常常出现，曲线线条的流畅与直线的硬朗，能够形成比较强烈的对比感，同时又不会给人带来很沉重的视觉负担，流畅线条的对比，对于简约感觉的塑造也很实用

↑ 可以看到建筑面呈曲面的状态，而窗户玻璃上呈现的直线线条却贯穿于曲面之中，这样的曲直对比，让建筑的柔和感与力量感结合，矛盾加强，效果也就更突出

← 建筑物上的圆穹顶、凸起的墙立面等都是曲线化的表现，而突出墙面的圆柱、直线条的家具，都可以看作是曲直的对比，有了对比之后空间的风格感更加强烈

← 在室内设计中，曲直的对比手法经常会在墙、地、顶中出现，这样可以使空间的线条变得丰富起来，让空间的表情更加多变。可以看到顶面的造型是圆形的设计，而墙面是直线线条，这样就形成了曲直对比。除此之外，家具的曲线与电视柜的直线也形成了对比，这样整个空间看上去非常有层次性和空间感

5 粗细对比

粗细对比是指由线形态的粗细或是肌理的粗糙与细腻构成的对比表现形式。在画面中，形态越大、越粗壮，视觉效果就会越醒目；形态越细微，视觉效果就会越柔弱，两者之间的差异越大，对比的效果就会越明显。

粗细对比

← 粗细的对比设计让画面更有冲突的味道，也更能引起观看者的情感反应，从而带来强烈的视觉感受

→ 将文字的笔画用不同粗细表现，并且由于使用的肌理不同，形成了独特的对比感，这样的构成让原本平淡的画面变得更有设计感，也相对更吸引人的视线

← 粗线和细线搭配在一起也能够有不错的对比效果，同时线的导向性也能将人的视线拉到画面中心上

→ 设计中有粗细对比才不会有呆板、机械的感觉，使用粗细不同的线条勾勒文字或图形，似有笔墨浓淡的变化感，让图形也变得更加真实、具象化

6 凹凸对比

凹凸对比是指由形态的凸起与凹陷构成的对比表现形式。很多形态都具有向外凸起的趋势,从而产生了向外的扩张力。也有些形态会有向内凹陷的趋势,从而使画面产生了收缩感。如果两者同时出现,就会同时有扩张感和收缩感,进而形成对比。

凹凸对比

↑ 图形的凹凸对比形成了生动的立体感,似乎将实际的山水风景展现出来

↑ 通过改变线条的方向展现出凹凸对比感,这样更加深了画面的立体感,借此达到吸引注意力的目的

7 动静对比

在二维画面中,动静的对比是指带有动感的形态与静感的形态构成的对比形式。一些曲线、斜线或较小的形态等属于带有动感的形态,而一些水平线、垂直线或较大的形态等属于静感形态。将两者结合,就会产生动静对比。

↑ 将带有动感的曲线和带有静感的直线分别用在墙面和地面上,视觉上就有了动静的对比,这样原本狭长的过道空间带有的压抑感就会减弱,动感和趣味感增加

↑ 斜线属于动感的形态,垂直线属于静感的形态,结合在一起就会产生动静对比,可增加设计内容的多样性

↑ 画面中有很明显的动感元素与静感元素,两者结合,创造了充满戏剧性的画面形象效果,增加了作品的感染力

8 虚实对比

虚实的对比是指形象模糊、不明确的形态与形象清晰、明确的形态的对比。将模糊与清晰两种形象摆放在画面中，就会出现虚与实的对比。

以中国传统美学为例，虚是指画面空白部分；实是指画面形象部分，要求绘画既要能看到实形，又要顾及虚形，虚实结合才能形神兼备。

↑ 虚实的结合，让画面有前后的空间感，在后的为虚，在前的为实，这样虚实的对比，让整个画面都立体起来

↑ 平面海报只具有二维空间感，视觉上只有长和宽没有纵深。但可以利用虚实的对比手法，使二维平面具有三维空间的感觉

↑ 通过背景的模糊来突出主体，这就是虚实对比手法。适当地模糊前景和背景可以营造更好的空间感，使画面更有层次感

第三章　形态要素的构成方法　　103

9 方向对比

方向对比是指由具有方向感的形态，例如尖角状的点或面、宽窄渐变的直线或曲线、有朝向的人脸或动物形态等构成的对比表现形式，如果方向的指向不同或是朝向相反，就会出现方向的差异对比。

← 不同方向的线条对比会比单一方向的构成画面更有冲击力

→ 在建筑表面也可以使用材质相同但方向不同的构成方式，这样能在保持整体感的同时又有对比的变化感

← 宽窄渐变的线条指向的方向不同，所以看上去有波浪起伏的动感

→ 相同的基本形只是方向不同，也能产生对比的感觉，从而增加视觉冲击力

10 明暗对比

形态颜色的深浅不同也能构成对比表现。在平面构成中，形态多以黑、白、灰三种颜色构成。这三者之间的明暗差异越大，对比的效果也就越明显。其中灰色可以起到增加画面层次和充实表现内容的作用。

↓ 明暗对比的构成手法看上去更加深刻，也更有质感，如果不想对比过于强烈，可以加入灰色，使对比之间有个过渡，也能起到增加画面层次的效果

明暗对比

11 横竖对比

横竖对比是指将相同或相近的形态进行横竖不一摆放的对比表现形式。由于横向排列的形态具有平稳和宽阔感，当两者同时出现在画面上，就会出现差异对比。

横竖对比

↑ 相近的面形因为摆放的不同，从而有了对比感，给人打破规则的活泼感

↑ 线元素横着摆放，点元素竖着排列，形成了可以吸引眼球的横竖对比构成，即使是黑白色的画面，有了对比构成之后，也不会显得过于单调

思考与巩固

1. 对比构成的含义及作用是什么？
2. 对比构成的具体设计手法有哪些？
3. 在进行对比构成设计时要注意哪些问题？

第三章　形态要素的构成方法

六、形态要素的调和构成

学习目标	了解调和构成的含义与作用。
学习重点	掌握调和构成与对比构成的关系,以及运用方法。

1 调和性的静态平衡

调和,就是各个组成部分的关系能够和谐一致,给人视觉美感。达到调和的最基本条件是在作品中必须有共同的要素存在。例如,一幅画由三角形、正方形、圆形和平行四边形等基本形组成,若其变化繁杂则无法调和,但如果仅用圆形或三角形从大到小渐变的对称构成,看上去就会更协调,因为它有共同要素起到了调和作用。

↑ 由于调和是对称、平衡、比例、韵律、动势等的基础,所以调和的秩序是多样的统一,是统一的秩序。即在美的形式原理上,调和与统一是作为类似概念使用的

↑ 网页 vlog.it 的主页具有径向平衡性,像三个环上的图像围绕中心旋转那样,所有元素都围绕着页面的中心

切尔西《蓝色和银色的夜曲》

↑ 画作的整个色调以蓝色为主,但是运用了不同纯度的蓝色来表达远近、明暗的关系,整个画面看上去调性和谐,也能突出夜晚的宁静氛围

2 对比与调和的转化

调和不是自然发生的，而是人为的、有意识的合理配合。调和与对比是互为相反的，画面的最终呈现既要有对比又要和谐统一，这就必须通过设计者进行艺术加工，达到合理的配合才能达到和谐。

(1) 同种元素的组合

同种元素，如不同数量的大圆形和小圆形进行有机的组合，最容易达到统一，但由于这种结合比较简单，因此容易显得单调和平常。

← 同种元素的组合看上去简洁、简单

↓ 圆形的甜甜圈按照一定的规律摆放，保证了画面的统一性，适当改变甜甜圈的色彩和样式，增加对比感，这样画面才会具有生动感和整体感

↓ 通过色彩的对比，让产品包装的设计更有强烈的冲突感，相同基本形的运用则保证了画面的调和感

第三章　形态要素的构成方法　107

（2）类似元素的组合

形状的类似，即形状、大小、多少、方向等的类似，其组合而成的画面比同种元素结合更具备良好的配合条件，它既有形状的变化又有对比，并包括了较多的共同性，因此较能创造出优美的画面效果。

↑ 对比和调和是相对的，在强调对比的同时，也要注意画面形态的和谐统一，以上案例通过保留形态相同或相近的某些元素，比如方形、圆形等，巧妙地利用一些能够起到过渡作用的图形形态，即设置一些兼备对比双方形态特征的中间形态，使对比在视觉力上得到缓解和过渡

（3）不同元素的组合

不同形的元素，其本身就有着强烈的区别，组合在一起时就会产生强烈的对比和不调和的感觉，因此为了达到调和效果，必须要调整它们之间的关系和彼此之间的联系，由对比转向和谐。

↑ 不同元素的组合最容易出现杂乱无章的画面效果，因此在设计时要将产生对比的各种元素进行归纳、取舍和改造，以保持画面形态的简洁明快。例如要突出对比的某一形态，可以采用形态既相同又不同的表现方式，同中求异，异中求同

思考与巩固

1. 调和构成与对比构成之间有什么关系？
2. 形态元素应如何组合才能同时达到对比与调和的平衡？

第四章

平面构成的立体感实现

平面的画面如果能展现三维立体感，那么将会给人留下深刻的印象。因此，如何将三维形象展现在二维画面中，便是本章节重点学习的内容。影响立体感实现的因素有很多，它可能包括观看者的视觉、心理等多方面因素，在设计时只有掌握所有可能影响立体感的因素要点，才可能设计出效果突出的构成画面。

扫码下载本章课件

一、利用视知觉实现

学习目标	了解视错觉、视觉动态，以及图底互换的含义。
学习重点	掌握如何利用视知觉实现画面的立体感。

1 视错觉

（1）视错觉的定义

视错觉是指在视觉感知上与客观事物不一样的现象，这种现象被称为错视。由于环境的不同，以及某些光、形、色等因素的干扰，加上生理上的原因，人对物体的知觉往往发生错误，这就是错觉，人们通常把与物体形状和色彩相关的错觉称为视错觉。

综上理论，视错觉就是人们由于生理原因和心理认知，对客观事物出现认识偏差的视知觉。视错觉是人们的视觉在外界条件变化情况下的一种视觉生理反应，是正常的人都会出现的现象。

链接

事物在眼中的呈现

如图所示，是正常情况下人眼对所看到事物的模拟图，当人眼直视正前方的时候，只有中间位置的事物是最清楚的，而两边是相对模糊的，同时也比较容易产生视错觉，而视错觉产生的原因除来自客观刺激本身产生的影响外，还有观察者生理上和心理上的原因。

人眼模拟

（2）视错觉产生的原因

视错觉是视觉的一部分，要了解视错觉产生的原因首先要了解视觉的产生过程。视觉的产生由三要素组成，即被观察的"物""眼睛"和连接两者的传播媒介"光"，这三要素的结合构成了视觉的基本现象。而从视觉生理的角度来解读，视觉产生的物质基础是"光""眼睛""大脑"。光进入眼睛然后通过视神经传入大脑，完成最后的视觉生理过程。

视觉产生的三要素

主观原因：主观原因是观看者本身的原因，第一是生理原因，第二是心理原因。

主观原因
- 生理原因：视觉的产生是错视发生的第一步，它受光线等影响会产生视错觉
- 心理原因：在认识事物的过程中，我们心理预判的能力往往会走在事实前面，把这些实际形状解读成什么形象，取决于从它们之中辨认出已经存储于自己心灵中的事物或物像的能力

视错觉产生的主观原因

客观原因：视错觉产生的原因很多，客观原因主要是光和被观察的客观事物。

第一，要看清客观物体的细节就必须要有光的存在，外界的物体通过光线传输到眼睛，在没有任何光照的情况下，眼睛是观察不到物体信息的，更不会有视错觉的产生。因此，光线的强弱、冷暖对客观物体产生的影响，都会影响我们对真实世界的认识。

第二，客观事物本身的形状和色彩也会影响视错觉的形成。客观事物形状的大小、轮廓、明暗、色彩都是物的特性，它们本身存在一定的多义性，这个多义性给观看者在观察整体客观事物时提供了多层的含义，这样会引起观者视错觉的产生。

链接

在贡布里希的《艺术与错觉》中讲到，柏拉图可能解答过这种多义性："同样的东西，在水里看和在水上看曲直是不同的，或者由于对颜色所产生的同样的视觉错误，同样的东西看起来凹凸也是不同的，并且显然在我们的心里也时常有这些混乱。"

贡布里希

《艺术与错觉》

（3）错视的分类

运用错视现象打破平面设计的局限，给画面带来立体感，并且赋予深层次的创意设计形式。错视现象的形态特征展示方式很多，大致可以分成大小错视、方向错视、空间错视、反转性远近错视、闭合图形错视和摩尔纹错视。

① 大小错视

这是一种因为长、宽、高、面积、角度等不同而产生过大错视或是过小错视的现象。在进行设计创作时可以利用大小错视使同一形态产生微妙的变化，从而达到丰富而耐人寻味的效果。

Titchener 错视图形

↑ 被大圆包围在中心的圆与被小圆包围在中心的圆，虽然大小相等，但受周围圆的大小的影响，看起来左侧的中心圆比较大

↑ 左边角和右边角等大，但由于左边角内包含一个较小的角，而右边角内包含一个较大的角，看上去左边角就比右边角要大一些，这就是因为角内对比物的角度大小而产生的错视

↑ 五个面积相等的几何形，由于各自外形不同，给人感觉大小不一，似乎三角形最大，圆最小。在造型、包装、建筑等设计中，可以利用这种错视来达到既省料又大方的目的

②方向错视

方向错视是由于其他线形在各种方向上的外来干扰或互相干扰,使人对原本的线形产生了歪曲的感觉。如本来平行的线变得不平行了,本来方的也变得不方了,本来圆的变得不圆了等。关于方向错视的例子,包括从非常简单的线的图形到相当复杂的重叠的画面,这样的错视到处可见,都是受邻接形的影响而产生的。

↑ 平行的直线在具有方向性较强的短线条下呈现出可以相交的视觉错视

↑ 中间的正圆由于周围线形方向的变化而让人感觉不是一个正圆

↑ 方向指示力较强时,会把简单的几何图形的形扰乱,由于无法把一个形立即在头脑中加以分离,所以产生了错视

3 空间错视

《错视与视觉美术》中提到，无限的空间视觉化，可由数学级数列来加以表现。这种形象的魅力在于利用画面的倾斜和单位形的数列变化，打破二维平面的束缚带来三维纵深感，从而产生空间性的错视效果。

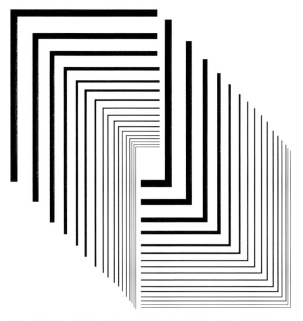

↑ 切断线条，沿着中断线有规律地移行排列，那么平面就会产生外观上的空间变化，画面会产生向内或向外的错视，平面图形因此变得立体起来，形成空间性错视

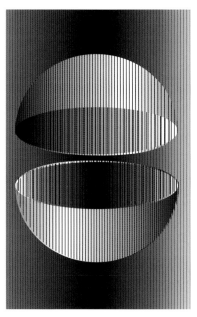

↑ 背景是有规律地排列的粗细线条，中间半圆形上排列的线条，其粗细与周围相反，从而产生有空间深度的错视

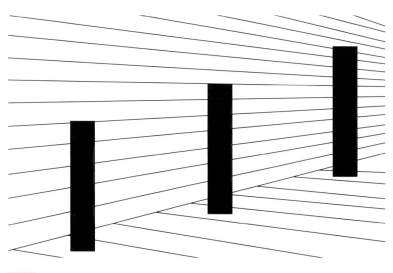

← 由于受到背景强烈的空间暗示的影响，高度和面积相同的图形，给人一种往右越来越大的错觉

4 反转性远近错视

由于观看方法不同，局部形态会产生时而显得靠近，时而显得后退的反转现象。我们看现实的立体物时，图形并不是以立体形式反映到视网膜上，而是以平面形式反映到视网膜上。当我们在平面上表现一个立体图形时，会强迫视觉系统将这个平面的图形感知为立体图形。然而，在视网膜上，不同的立体物体可能会有相同的平面图像。这时，视觉系统就将平面图形感知为其中一个立体图形，但也可能会感知为另外一个。

↑这种连续立方体非常常见，但仔细看这个图形时，会很难判断它的黑色面是朝上还是朝下，这就是反转性远近错视现象

↑当我们认为 A 点位于前方时，立方体是由斜上方向下看的形态；但如果我们认为 A 点位于后方时，立方体便成了由斜下方往上看的形态

↑很难判断出由圆环组成的桶形的口是朝左还是朝右

5 闭合图形错视

由于人们的主观意识和以往的视觉经验，当观看到不完整图形时会有意识地将它"完形"。这种图形在客观上并不存在，而是由主观经验判断出的主观轮廓，也就是闭合图形现象。这种视觉上对形的整理和归纳不是物体图形本身产生的变化，而是一种视觉趋向和心理活动。

格式塔心理学的"完形"原理是这种闭合的基础，格式塔心理学认为，人的视知觉具有主动完形的倾向，当不完全形呈现在眼前时，会很快引起观者视觉心理上的一种追求完整、对称、和谐、简洁的强烈愿望，随时激起一股将它"补充恢复"到应有的完整状态的冲动，从而使知觉的兴奋程度大大提高。

↑ 乍看上去是一堆不连贯的、琐碎的图形片段，而仔细观察就会发现一只狗的图形，这种现象是根据视觉经验进行的一种视觉填补，视觉心理学的术语叫作视觉延续

↑ 这张图我们本能地会把它看成一个白色的三角形覆盖着三个圆形。然而分解图形后，却发现只有三个缺口的圆形，一个三角形都没有，它们之所以会被看成一个虚幻的三角形，正是因为我们的知觉具有能外推或填补空缺轮廓的完形性

小贴士

完形心理学又叫格式塔心理学，其主张研究直接经验（即意识）和行为，强调经验和行为的整体性，认为整体不等于并且大于部分之和，应以整体的动力结构观来研究心理现象。该学派的创始人是韦特海默，代表人物有苛勒和考夫卡。

↑ 工商银行的标志就是利用了格式塔心理学的完形原理，观者可以在这个标志中看到工商银行的"工"字。虽然图像不是闭合的，或者说是不完整的，但是人们在看到标志后视知觉会自动补全图像，在观者心里仍然完整地感受到了标志所表达的内容

⑥摩尔纹错视

摩尔纹错视是在连续单位组成的两组或者更多的同形态画面重叠时产生的戏剧性线形。摩尔纹错视画面的效果在各个画面的重叠要素几乎间隔相等时,或者两种画面交叉的角度小时,就会明显地出现。这种现象由物理学家勒·奥斯达加以彻底研究,奥斯达特别重视把格子重叠时出现的由直线交叉点形成的摩尔纹。他认为:眼睛当然无法分析交叉点,正如两个重叠的格子一样,多数的平行线相交时眼睛会毫无意识地寻求视野,在这些交叉中任意地联结自己喜欢的交叉点。

↑摩尔纹错视图

在直线与直线、直线与同心圆、同心圆与同心圆、放射线与方格网线重叠时,随着两个图形重叠的角度、距离不同,画面的效果也不同。我们可以利用它来产生千变万化的纹样,这类纹样往往是在重叠前所预想不到的。摩尔纹错视具有形式感强烈、醒目耐看、形象捉摸不定的特点,能给人留下十分深刻的印象,所以在平面设计的各个领域中都可以广泛应用。

↑曲线与曲线相交出现的画面

↑直线与直线相交出现的摩尔纹错视

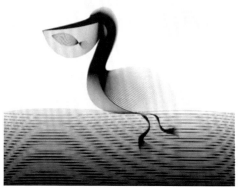

↑米兰平面设计师 Andrea Minini 用简单的摩尔纹线条画出的动物形象

第四章 平面构成的立体感实现

（4）错视图形

错视图形是利用错视原理，根据错视的视觉规律性特征所产生的。利用错视图形创作的设计作品与写实、表现、联想、象征的作品不同，由于对形态的构成关系做出了一些巧妙的安排，使得这些纯粹的图形可以带给人各种不同空间的读解方法。在平面设计中，根据错视的视觉规律特性和饶有趣味的创意构思，可以大致将错视图形分为以下几种类型。

错视图形的类型

① 多意图形

在一个完整的平面图形中，由于视点不一样会产生对图形意义的不同理解，可能会产生两个或两个以上具有独立意义的形象，具有多重意义的形象使得人们的视知觉会围绕图形进行深入的判断和感知。

 小贴士

多意图形的分类

人的注意力会不断地发生变化,艺术家利用这一特点,巧妙地给一些图形赋予双重性,使其在视觉上产生两种形象不断交替出现的状况:是看图形还是看背景,或者是看整体还是看局部。由于观察出发点的不同,将出现不同意义的画面——双重形象。多意图形一般有两种:图底反转图形和反转性远近错视图形。

↑《兔鸭图》是多意图形的经典例子,在这个具有模糊性的图形面前,人们产生了疑惑,知觉反复在鸭子形象与兔子形象之间进行尝试性判断,并伴随这种判断不知不觉地做出形状的补充整理

↑《少女和老妇》是心理学上经常被使用的图像,一般情况下首先会知觉到一位正在回首顾盼的少女,如果转换视点,把少女的面颊看作老妇的鼻子,少女脖子的装饰看成老妇的嘴巴,整个图形则会被知觉为老妇的形象

◎多意图形一：图底互换图形

平面造型的主题和背景的相互切换，就是我们熟知的图底关系的视错觉，这种图形使图和底的关系相互转换，使相互抗衡的图形相辅相成、相互映衬，从而达到和谐的图形关系，具有丰富的趣味性。

自然界中并不存在"图""底"的关系，但由于我们的视觉只能集中在一点上，我们的视觉点就成了"图"，背景成了"底"。因此，按照一般的概念，"图"即处于前方、占据主要位置的形，轮廓清晰明确；"底"处于背景，起衬托作用，往往轮廓模糊。可转换图底关系的图形由于视点的切换，让"图""底"的前后关系相互转换，造成一种转换不定的错视，注视点的选择成为图底关系转换的关键。

图和底的特点

图	底
具有真实感和强烈的视觉形象； 具有前进性，在画面中显得突出； 可吸引注意力，从而得到更多的注意； 具有轮廓并具有形体的特征	没有真实感，且视觉印象模糊； 具有后退性，在画面上给人隐而不彰的感觉； 不显眼、不定形，不易感觉出形体和轮廓

鲁宾杯

↑ 丹麦的心理学家鲁宾对这类图形进行了最早的研究，他在 1920 年进行了"鲁宾杯"图形研究。研究的结果显示，高脚杯图形和两个侧脸图形不会被同时知觉出来，当知觉出高脚杯图形时，侧脸图形主动退到后面成为背景，当知觉出侧脸图形时，则相反

图与底是图像学中最基本也是最原始的一对范畴，它一直是艺术家和心理学家关注的课题之一，对图底关系的研究不仅具有美学和心理学意义，对我们的平面设计也具有很高的实际应用价值。以下便是一些著名的图底反转图形在平面设计中运用的例子。

← 日本当代平面设计大师福田繁雄，在1975年京王百货举行个展的宣传海报上，巧妙地将男性与女性的腿，上下重复做一上一下、忽前忽后的并置处理。黑色"底"上白色的女性腿形与白色"底"上黑色的男性腿形，虚实互补，互生互存，创造出简洁、生动而有趣的视觉效果。设计者采用错视手法，以相对单纯的黑白色和简练线面构成，将不可能的空间与事物进行巧妙组合，达到了视觉上的新知，用合情不合理的手法营造出奇异的视觉效果，在看似荒谬的视觉形象中透出一种理性的秩序感和连续性，使简洁的图形成为信息传递的媒介

← 德国设计师德雷维斯基·雷克斯为爱情剧《安托尼和克雷欧佩特拉》所做的招贴也非常巧妙地利用了图底反转手法。当我们注意白色的女性体态时，蛇是作为背景存在的；而当我们把蛇作为图时，女性人体则成为它的底。作者正是在女性和蛇之间使用正负形，将女性温柔的特征以及基督文化中蛇与女性的关系表现得淋漓尽致，让人享受着艺术营造的美妙的文化空间

← 中华全国妇女联合会会徽。该标志将代表"女"字的英文单词"woman"的首字母"W"进行重复组合，巧妙地利用所形成的负形，将其设计成一个中文的"女"字，更进一步突出了设计的主题——妇女联合会。这个标志通过正负形的运用，不仅用一个形态传送出两种信息，同时又创造出一般图形难以企及的艺术效果和趣味性，使整个图形变得简洁、易记、易识别

↑ 空白图形与红色图形构成手掌，又像向上伸出的手臂，象征相互依赖和帮助。巧妙的组合不但增强了视觉传达的表现力，而且具有一般图形在组合关系中难以达到的趣味性和艺术魅力

↑ 当我们的视线注意烟头的烟雾时，可以清楚地看到烟雾喷散的动态，这时男人是作为背景存在的；当我们关注男人时，它就成了图，而烟雾则成了底。由于图与底的巧妙运用，一种形态能传达出两种信息，其创造出的全新视觉形象能强烈地吸引视线

↑ 松树图形与狼嘴图形互换，不仅能迅速传达设计意图——小红帽与大灰狼的主题，还能够显示出艺术化图形的特殊魅力和视觉上的满足与快感

↑ 视线在女人侧脸与飞鸟之间不停地转换，女人的红唇同时也是飞鸟的头，注意的焦点不同，看到的图形也有所不同，趣味性十足

↑ 黄色图形与蓝色图形构成了蝴蝶的样子，单看黄色图形又是两个月亮的样子，一个图形呈现了两种样式，将商品中的"moon"与"fly"都表现出来，非常有创意

◎多意图形二：反转性远近错视图形

　　这类错视图形是指一些图形本身具有两重或多重性，加上人的注意力具有变动性，便幻生出两种或多种图形交替出现；有的图形本身具有双重性的立体感觉，即使有了色调和明暗的衬托，也因排列的关系，会使幻生出的两种立体感交替出现

↑ 本图是威斯敏斯特教堂的唱片封套的主题设计，可以看到，图形本身就存在着多意性，当一个立方体成立时，那么与它最近的一个立方体处于被忽略的状态，它是不存在的，而当你再单独注视刚才被忽略的图形时，发现它也是个单独的立方体，而最先的立方体又消失得无影无踪了

↑ 马尔康•格里为布朗大学出版部设计的标志中也巧妙运用了反转的错觉。整个标志由字母 B 构成，幅度相同的黑与白的带子表示书籍的厚薄，使占有左右空间位置的图形显著地成为逆转的图形，让观者在俯视和仰视两种视角中不断转换，当注意力集中在左边的面时，是俯视；注视右边的面时，则是仰视。这种反转的错觉使平面中的图形表现得更加立体化和多样化

2 矛盾空间图形

矛盾空间图形是将空间错视原理应用于图形的创作上,绘制出种种在真实空间中不可能存在的图形。利用人们视点的转换和交替,在二维平面上表现出三维的立体形态,但在三维形态中又会显现出模棱两可的视觉效果,从而造成空间的混乱,画面乍看合理,细想又发现错误,产生了错视的空间效果。

L.S.潘洛斯和 L.R.潘洛斯《潘洛斯三角形》

↑《潘洛斯三角形》可以说是矛盾空间最典型的例子。第一眼看上去,会觉得它是一个很正常的三角形,从任意角度看都好似合情合理。但如果从整体上仔细看,就会发现这是一个自相矛盾的三角形,是一个不可能在现实生活中见到的三角形

在设计创作的时候,利用空间的矛盾状态,有意违反透视规律和正常的空间观念,改变观察事物的顺序并采用共有线、共用形等方法,可形成耐人寻味的反常态的空间画面,可以使看似并无变化的物象产生奇特而极富意趣的变化,使观者产生饶富趣味的观赏体验。

↓ 将两个或两个以上不同视点的立体形态用一个共用面结合起来,从而构成既是俯视又是仰视,或既是左视又是右视的错误透视空间形态

↓ 这个三角形在现实生活中是做不出来的,仔细看它的三个尖角处面与面的连接,看似合理,却又是错误的,这便造成了矛盾图形"看起来合理"的假象,等大脑将左右信息总结起来判断后,才发现是不合常理的错视图形

阅读扩展

《瞭望塔》

擅用矛盾空间的艺术家们

a. 莫里茨·科内利斯·埃舍尔

运用矛盾空间方面最具代表性的艺术家有埃舍尔，在他的多幅作品中，基本上都可以寻找到这种错视现象的运用，如《瞭望塔》《相对论》等。矛盾空间实际上是平面空间中特有的一种有立体感的幻觉空间，由于视线的转移，一部分立体感造型会消失或转化成另一部分立体感造型，因此，初看完全合理的造型中，仔细观察时却发现许多不合理、矛盾的空间组合。

埃舍尔

↑ 在塔左边最显眼的位置上有一片画着一个立方体的纸。立方体上两个小圆圈标记的地方，边缘相互交叉，分不清哪个边缘在前，哪个边缘在后。在三维世界中，同时出现在前面或后面是不可能的。然而，在埃舍尔的作品中是完全能够呈现出来的。坐在左边的少年，手里正拿着一个荒谬的立方体。他凝视着这个不可理解的物体，似乎遗忘了背后的瞭望塔。而这座瞭望塔也以一种不可能的矛盾空间存在，爬梯上的人似乎在瞭望塔的里面又似乎在瞭望塔的外面

《相对论》

埃舍尔的油画作品

↑ 埃舍尔运用透视关系和光影效果营造了一场魔术，图中的世界到底是怎样的，哪里是上？哪里是下？对其中部分人物来说是地板的存在，对其他人来说可能是天花板；同一段台阶，在相同的方向，有的人朝下走，有的人朝上走。这种"错乱"的空间使得画面形式更加多样化，空间层次更丰富

↑ 在画面上，观者首先看到一个男孩和一个女孩在相互交换拼图片，女孩站在一条小路上，顺着小路见到一栋别墅，再往上看就会发现，这幅田园风光竟然是小男孩正在木地板上玩的拼图游戏。在这幅画中，埃舍尔利用人的正常视觉逻辑让观者步入到现实与虚幻的迷宫中，达到了构建奇特效果的目的

第四章 平面构成的立体感实现

b. 马格里特

马格里特相信不同的物体之间都有着不同程度的联系性，物体的内在都存在着相似的共性，就是利用物体间的相似性重新构造画面的形象来传达画家寓意。

《错误的镜子》

→ 在整张画面中描绘了人的一只眼睛，而眼睛的虹膜上画的却是蓝天白云，使观者不禁疑惑，这蓝天白云是眼中所见的真实，还是画家心中的想法。人的眼睛和蓝天白云之间究竟存在着什么样的联系，让马格里特将它们同构在一起。马格里特认为，人的眼睛就是一面错误的镜子，通过眼睛所看到的东西并非自然本身，而是自然的幻影，因此绘画中的真实只是在复制人眼睛里的幻觉而已

《人类的境遇》

《骑士》

↑ 乍看画面都很正常，仔细观察时就会发现其中的矛盾。马格里特将人、马与大树的透视关系故意搞乱，使树和马的前后空间关系发生错乱，在画中可看到马头和人物都挡住了树，真实地表现出前面显示、后面遮住的规律。而在另一棵树前，却让原本在前面的马，出现在马身后的树的后面，两棵树之间的间隙又挡住马身，违背了最初看到的透视规律，已分不清是马在前还是树在前

↑ 画面中的墙壁上有一扇大窗户，透过这扇大窗户，能看到窗户的外面是自然的风景，蓝蓝的天空下飘浮着朵朵云彩；远处的绿山若隐若现，地面上有一棵刚发新芽的小树孤独地矗立着，一条笔直的小路横穿过郁郁葱葱的草丛。但此时一个画架和画框搅乱了人们的视线，画框里画的风景与窗户外面的风景正好吻合，画框里的画纸似乎是不存在的透明体。但窗户里表现的风景和画面中的风景被画架及画框的侧边打破了，这才区分出画面与窗户外的风景，作品中运用科学的错位使画面和窗户都成了一种幻觉的表现

c. 福田繁雄

日本设计师福田繁雄是不可不提的错视艺术大师，他非常善于通过打破视知觉的恒常性来制造错觉。这位大师曾这样描述自己："我的作品，无论是平面的，还是立体的，作品的创作核心，都是围绕着以视觉感官的问题为前提来进行思考。"因此，他有着对人类错视现象的极大兴趣，通过自己的想法和表现揭示出人们视觉认识的错误推想。他创作的错视图形使他享誉全世界，成了国际上最具有个性的平面设计师之一。

福田繁雄

《福田繁雄招贴展》

日本松屋百货集团成立130周年庆祝活动海报

← 静止坐在台前的四个人呈现不同视角的状态，表现于同一画面，用单纯的线、面形成空间的穿插，大面积的黄色与人物的黑色剪影对比，使整个画面产生强烈的视觉效果。这种空间意识的模糊，在视觉表现上具有多重意义的特性

→ 在同一画面中呈现两个视角不同的人形，一个是仰视的角度，另一个是俯视的角度，由此产生了视觉的悖论，从而带来视觉趣味

← 本海报以纸艺术为概念，用纸雕方法或拼贴方法做出数个女性黑色上半身剪影，利用粉红色与白色的颜色做反转，让人思考哪一个身影才是正确的

→ 表面上来看，《蒙娜丽莎》画像悬挂的位置是对的，却多了福田繁雄本人跪在上面看画的样子，但是人物的下方又摆了一双鞋子，这让人不管从哪个方向看，都会纠结从哪个视角看才是对的方向

第四章　平面构成的立体感实现

3 共生图形

共生图形是错视图形的一种，是指两种或两种以上图形相互生成，或者完全共用，或者共享于同一空间，或者共用同一边缘。构成共生图形的两个或两个以上的图形单元相互依存，构成缺一不可的统一体，去掉共生部分，所有图形单元都会失去完整性。

共生图形在我国的运用

共生图形很早以前就在我国出现了，如原始彩陶中的一些纹样就是通过这种方式创造的。它在创意上突破了常规思维的限制，通过变形与夸张、虚构与联想，营造出两形共存的绝妙空间，在形式表现上奇特有趣，为设计的主题提供了丰富有效的视觉资源。

← 中国传统民间年画图形的六个男童，由三个娃娃的头、身、手、足巧妙连接，通过肚兜形成相互联系，形象自然生动，寓意子孙绵延万代

《六子争头》

← 图形中有三只兔子，耳朵只有三只，但是在我们的视觉中三只兔子都是完整的，因为它们共用三只耳朵而形成错视

唐代莫高窟"三兔三耳"纹样

← 三条鱼一个鱼头，纹样相互依存，共享一个头形，整个图形完整

《三鱼同首》

共生图形作为一种优秀的艺术形式为古今中外的艺术家们所采用，我们不但可以从中国传统图案中看见大量的共用形，现代图形大师更是将其推向一个全新的高度，他们所创造的图形不仅给人带来视觉上的乐趣，同时让人更富有智慧，引发人去思考，这就是图形设计语言的魅力。

毕加索《和平的面容》

↑ 图形中有两张脸和三只眼睛，其中共用一只眼睛，每张脸给人的感觉都是完整的

↑ 毕加索在《和平的面容》中将共用形的相生共用演绎到无以复加的极致。柔和的曲线既构成了女人面部一边的轮廓又是和平鸽的翅膀轮廓，而在女人的另半边脸部轮廓中，寥寥数笔，就将一根橄榄枝的形象跃然纸上。和平鸽、女人、橄榄枝都是温柔、善良、和平的象征，三个元素被精练地完全同置于一体，画面含蓄和谐，形态高度统一

↑ 正倒立图形，正看是一个形象，如果我们把它倒置过来看又是另一个形象，整个图形全部共用，形式非常奇妙。其巧妙之处在于用一个形象兼得两种意象，以此达到言简意赅、以少胜多的创意效果。这种图形主要是利用了回转视错觉创作的，让物象随着自身上下回转、倾斜，引起人们视觉认知上的困难而产生错觉。在生活当中，即使是司空见惯的东西，如果将其倒转过来观看，仍然能够产生完全意想不到的视觉效果

4 同构图形

同构是指选择一个常规、简洁的图形作为基本形，在保持基本形主要特征的前提下，根据创意置换进新的元素，组成新形以完成再创造。在平面设计中，同构图形可以使画面产生一种奇特的错视效果，具有强烈的视觉冲击力。而且越是相距遥远、风马牛不相及的事物同构的效果就越奇特、越有趣、越具有震撼力。

↑可以看到三个图形都各自保留了原有事物的外形特征，分别为靴子的外形、篮球的外形和怀表的外形，然后通过将原有的材质替换为另外一种事物的材质，比如将靴子底换成了运动鞋，将篮球皮换成了橙子皮，将怀表换成了手表，这样的替换将原本平淡无奇的图形转换为新的视觉意象，新的图形兼具两种特性，可以给人眼前一亮的感觉

↑印象中的玻璃瓶变成了一颗颗小蓝莓，也就是说通过很多小的图形——蓝莓，组合成一个全新的形态——瓶子，让人通过联想的方式找到设计主题与相关事物之间的联系，即果酱是由许多新鲜的蓝莓制作而成的，从而赋予图形新鲜、真材实料的意义

↑原本代表痘痘的图形，被表情狰狞的人头图形所替换，被替换的痘痘是接近圆形的，而替换图形在形状上也与圆形相近，从而建立图形的创意联想，让画面变得非常新颖、有创意，很吸引人的眼球

↑ 为了展现高压锅的效果，利用软烂的食物代替高压锅体，富有创意的同时也传达了一种商品的实用效果

↑ 著名设计大师靳埭强先生设计的亚洲艺术节招贴，将印度舞蹈者的头饰、中国京剧演员的眼部妆容、泰国歌舞者面具的鼻部以及日本浮世绘的口部造型组成相似形同构。画面的内容很丰富，能让人很快明白这样一个意思，亚洲不同民族丰富的艺术形式，通过艺术节这个平台聚集在一起，向人们精彩地集中展示

↑ "Jeep"车的广告，车钥匙与险峻的山峰相结合，形成了一把不同寻常的"钥匙"，突出了"Jeep"车的越野性能，构思奇特、引人注目

↑ 此图为唇膏广告，将俯视视角下的唇膏与水果进行异质同构，以表示唇膏的味道，鲜明生动地体现出了广告的主题，给人留下深刻的印象

5 渐变图形

利用生活中相互关联的现象，把一种形象逐渐转换为另一种或多种形象，让变化看上去合乎情理，图形就会构成一种稳健的过渡关系，整体画面既对比又和谐，形成一种特殊的具有对立统一关系的渐变美，形成一种可进可退、忽上忽下、变换无穷的错视趣味。

一对一渐变

↑ 将鱼形逐渐转换成鸟形

↑ 鸟形逐渐变成人物形

↑ 几何图形渐变成具象图形

↑ 火苗形渐变成动物形

一至多个形象的渐变

↑ 鸽子形象渐变成立体方块再渐变成楼房形象

↑ 鸽子形象渐变成帆船形象再渐变成鱼形象

6 图形互嵌

利用图形外形的互补性，将一个形象与另一个或多个形象相互交织，浑然天成。

↑ 图形互嵌案例

⑦异影图形

投影是物体在受光后投射下的对物体受光面形状的如实反映,但由于光源及投射的落脚角度和距离偏差而产生扭曲,或设计者为了体现创作意念而对影子进行变异时,就可以引发错视。异影图形常反映事物内部的矛盾关系,实形代表现象,异影反映本质;实形代表现在,异影反映过去或将来;实形代表现实,异影代表幻觉等。但整体形象被赋予寓意深刻的含义,具有引人深思或可博取一笑的效果。

有相关性的异影

← 怀抱孩子的母亲,投射出的影子是母亲怀孕的样子,两者之间是有关联性的,不论是怀孕状态的母亲,还是抱着孩子的母亲,孩子都是她用血肉孕育的生命,是她身体的一部分

→《小屁孩日记》的海报将真实演员与原作漫画的人物通过异影的手法联系在一起,让人一眼看出演员分别代表的是哪位主人公,也能表现电影是由漫画作品改编而来的

有相似处的异影

↑ 翘起尾巴的猫咪与收起的伞从外形上有相似之处,所以异影的设计会使人产生共鸣,并让人觉得非常富有创意

→ 弯曲的电线与蛇的形态非常相似,这样的设计可以直接明了地展现出电线与蛇一样危险的主题,观者能一下子就明白海报的宣传主题与用意

对立关系的异影

↑ 这张海报的主题非常明确，战争与和平。鸽子象征着和平，手枪代表着战争，将两个对立的事物通过异影的手法组合在一起，画面整体给人严肃而震撼的效果

↑ 看到猫就会想到老鼠，同样看到老鼠就会想到猫，异影设计将对立的两个事物放在一起，有一种独特的幽默感和嘲讽感

← 利用异影图形的错视，持枪战士的倒影是垂钓的人，这样的对比能很好地体现战争与和平的主题

→ 佝偻的老年夫妇的影子是年轻模样的他们，时间的流逝以及不改变初心的主题通过异影的手法呈现，衰老与年轻的对比，让人感叹和惋惜，同时也给人平和、温馨的感觉

第四章 平面构成的立体感实现

有因果关系的异影

↑ 有因果关系的异影往往比较能够引发人的深思。画面中，一次性筷子的影子是一棵树，我们都知道，一次性筷子是由树木制作而成的，使用越多的一次性筷子就要消耗越多的树木，这极其不利于环境的保护。这样的设计就让这种因果矛盾直接展现出来，从而呼吁人们要减少使用一次性筷子，节约资源，保护环境

↑ 画面中动物的影子是一把猎枪的形状，动物的身上还有弹孔，代表着被无辜猎杀的动物需要我们去保护。这样的异影设计对比感非常强烈，给人的印象也很深刻

← "禁止酒后驾车"的宣传海报让人一眼就能看明白，酒杯的影子是拐杖，因果关系明确，因为酒后驾车容易出车祸，这样的宣传警示很直截了当，也很有趣味性，不会让人反感

8.维构图形

借用空间错视原理，以各种色彩、明暗、透视、相接、透叠、差叠、重叠等组合方式，将多种空间形态并存于一个平面上，产生多维共存的错视现象，使画面呈现出不合常理，又富有情趣的效果。维构图形与真实空间里的形态相悖，它通常带给观看者一种新奇、有趣的感受。

↑这张图片虽然是二维平面，但给人的感觉就像是观者从上向下俯瞰整个桌面一样，很有三维立体感。整个画面非常有创意，把人物缩小，商品放大，营造"小人国"般的立体空间，给人留下深刻的印象

埃舍尔《互绘的手》

↑画面中两只互相描绘着的手，右手在认真勾勒左手的衬衫袖口，同时，左手也在描绘着右手的袖口。明明是平面上的两只手，突然一下就有了立体感，这就是维构图形的特点——能在平面上表现出三维的空间形象，画面有一种亦真亦幻的视觉魅力，同时引人关注

→维构图形与真实空间里的形态相悖，就像画面中展现的一样，人像建筑一样被钢架包围，小小的建筑工人们对他们进行建筑、改造，这与真实空间的形态相悖，给人新奇的感受

2 视觉的动态

(1) 运动的张力

人的平衡视觉以水平和垂直方向进行定位，一般水平和垂直的形状在人的视觉中常有稳定感，但当垂直方向明显增加，向上运动的张力就会显露出来。因此，比例上明显伸长的直立矩形、三角形等形状，就有较强的向上运动的张力。哥特式建筑可以算是向上运动的典型形状，其建筑特点是在直立的矩形上加上一个锐角三角形，从而使观者产生上升感。

链接

张力的概念

"张力"本身是物理学概念，指某一物体内分子间互相作用且方向相反的一种牵引力。例如被压紧的弹簧和拉紧的绳子中都有张力的存在。平面设计中的"张力"是指通过对平面图形的设计，带给观看者强烈的视觉震撼，从而引起其兴趣和关注，产生情感的共鸣。

巴黎圣母院

米兰大教堂

↑巴黎圣母院为早期哥特式建筑和雕刻艺术的代表，它是巴黎第一座哥特式建筑。从外面仰望教堂，高大的形体加上顶部耸立的钟塔和尖塔，使人感受到一种向蓝天升腾的雄姿

↑外部的扶壁、塔、墙面都是垂直向上的，局部和细节顶部为尖顶，整个外形充满着冲向天空的升腾感

一般而言，运动感是我们观察到的物体随时间变化而发生的位置变动。就图形而言，却不是物体的位移，而是一种视感印象，一种运动幻觉。最常见的具有视觉张力的运动图式有倾斜运动图式、错位图式、旋转图式、模糊图式及瞬间动感图式等。

1 倾斜运动图式

这是通过对正常位置上引力的克服或脱离，所造成的一种空间紧张感。因偏离程度不同，动感强弱也不同，当基本形向画面垂直线45°方向伸展时，会受到两个方向的排斥（或吸引），因而表现出强烈的动感。除上升倾斜造成动感外，造型因引力而产生箭头形状，向内或向外做无限深远感的运动，迫使视线追踪其焦点，产生视觉动感。

↑ 向右上倾斜的小人让画面有种同样向上的动感

↑ 倾斜向上的鲤鱼图案，会给人在空中飘荡的错觉，从而赋予画面动感

↑ 类似箭头的线条汇集到一点，给人一种箭头从远处发散而出的动感

②错位图式

物体受到外力的猛烈撞击后产生了错位,对于这种错位图式,视觉感知需完成或补充调整其动作,也就是通过使之复位来获得运动感。这与格式塔心理学理论是一致的,知觉感知对错位形进行修正并以最佳形式来保持与原样一致时,动感的视觉张力便随之产生。

其中波状形、旋转形是早期图形中常有的形式。其因曲线的反复,产生类似河流波涛冲击拍打的动感;又因曲线随方向的不断变换,给人一种反复往来、循环无端的运动感。

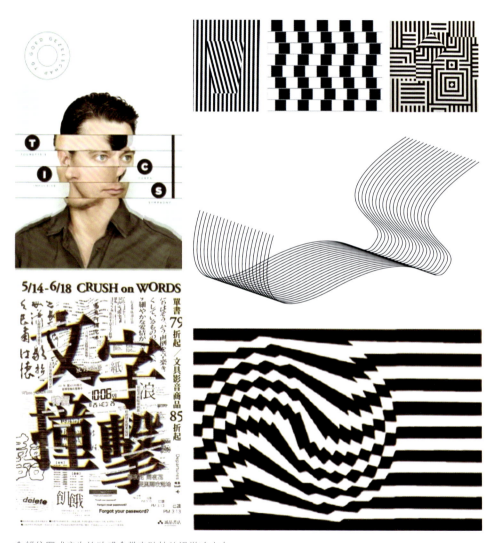

↑ 错位图式产生的动感会带来独特的视觉冲击力

（2）频闪效应

频闪效应就是把一个动作向另一个动作过渡的历时性，在一个画面里整体地表现出来，这也是非传统时空观念的产物。

传统艺术中都会选择用"瞬间"来表现运动，也就是运动过程的一个瞬间，如古希腊雕塑家米隆的《掷铁饼者》。在现代艺术中，立体派首先突破常规，如法国画家杜尚的作品《走下楼梯的裸女》。摄影艺术中也常用频闪的手法，通过多次曝光来表现作品的动感。

米隆《掷铁饼者》

杜尚《走下楼梯的裸女》

频闪手法在摄影中的运用

思考与巩固

1. 视错觉的含义是什么？视错觉有哪些分类？
2. 什么叫完形图形，它的特点是什么？
3. 矛盾空间的含义是什么，它有什么特点？
4. 视觉动态的实现有哪些手法？

二、利用不同构图手法实现

学习目标	了解构图手法的分类以及它们各自的特点。
学习重点	掌握如何运用构图手法实现立体效果。

1 透视法

"透视"是绘画活动中的一种观察方法和研究视觉画面空间的专业术语,通过这种方法可以归纳出视觉空间的变化规律。准确地将三维空间的景物描绘到二维空间的平面上,这个过程就是透视过程。用这种方法可以在平面上得到相对稳定的具有立体特征的画面空间,这就是"透视图"。透视法不仅是文艺复兴时期以来许多画家爱用的画法,时至今日,也盛行于建筑设计构图、产品设计的透视图中。

用透视法画的几何图形充满了立体感

（1）线性透视

线性透视其实就是画面中用很多条线引导的一种真实的空间感。想在平面画面中制造一种很强的空间感和立体感，需要运用好消失点、视平线以及透视线。

马萨乔《神圣三位一体》

链接

视平线：与眼睛同等水平高度的线。

消失点：在图中，所有画面均消失于一点，这个点就叫作消失点。而最终这个点会与视平线重合。

第四章　平面构成的立体感实现

① 一点透视

随着视线的延伸，景物会逐渐聚于一点，叫作消失点，如果消失点只有一个，那么称为一点透视。

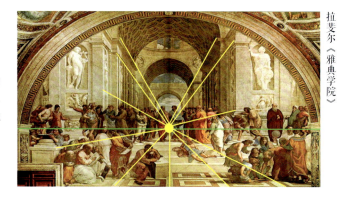

拉斐尔《雅典学院》

② 两点透视

随视线伸展方向的线在这个画面中都会消失于两个不同的点，称为两点透视。

消失点 1　　　视平线　　　消失点 2

两点透视图

③ 三点透视

随着视线的延伸，景物会逐渐消失于三个不同的点，称为三点透视。

消失点 1

消失点 2

消失点 3

三点透视图

（2）空气透视

空气透视是透视法的一种，由达·芬奇创造。表现为借助空气对视觉产生的阻隔作用，物体距离越远，形象就被描绘得越模糊；或一定距离后物体偏蓝，越远颜色越重。突出特点是产生形的虚实变化、色调的深浅变化、形的繁简变化等艺术效果，这种色彩现象也可以归到色彩透视法中。晚期哥特式风格的祭坛画常用这种方法加深画面的真实性；中国画中"远人无目，远水无波"的部分原因就在于此。

达·芬奇著名的作品《蒙娜丽莎》中，在人物方面，达·芬奇把蒙娜丽莎画得很实、很清楚，但是到了远景，就画得很虚、很模糊，从而营造出空间感和立体感。

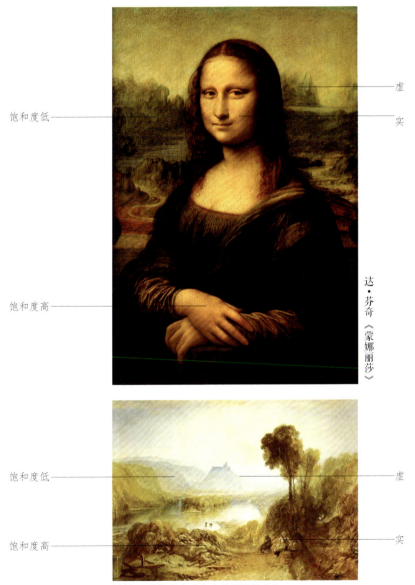

透纳《英格兰和威尔士的旖旎风光》

（3）大小叠压

大小叠压是通过近大远小的原理，利用大小对比制造一种空间立体感。

葛饰北斋《神奈川冲浪里》

↑ 大的浪花和小的富士山形成空间上的远近关系。并且远处巍峨高耸的富士山与前方汹涌的波浪以及颠簸的小船形成了视觉上的极大反差，真切而生动

↑ 最前面的人看上去最大，并遮挡了中间的人，中间的人又遮挡了后面最小的人，从而给人一种叠压的感觉，再加上大小的对比，能够让人产生一种庞大的军队的感觉

↑ 树叶最大，远处的楼房最小，给人从树丛窥探过去的空间感和立体感

2 投影法

物体在灯光或日光的照射下会产生影子,而且影子与物体本身的形状有一定的几何关系,这是一种自然现象,人们将这一自然现象加以科学的抽象,得出投影法则,并广泛用于艺术和工程制图之中。投影法和线性透视法一样,用于在二维平面上呈现三维的物体。

(1) 正投影法

正投影是指平行投射线垂直于投影面。

正投影法

→ 正投影法让几何图形充满了立体感,同时使图形看上去也比较有吸引力

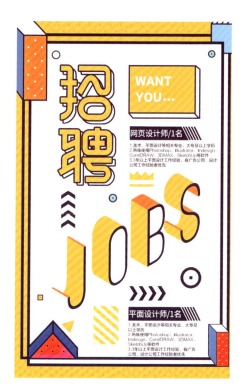

↑ 海报中的字母原本是具有二维平面感的图形,利用正投影法,将投影的过程也表现出来,这样就能有三维立体的感觉,字母看上去就有了厚度和向前方运动的感觉

↑ 为图形增加正投射的影子也能增加立体感,并且是悬浮着的立体感。画面中的冰棒下有淡淡的影子,只有悬空的物品在光线下才会出现完整的、不相连的影子,所以带入到画面中就会有悬空的动感

第四章 平面构成的立体感实现

（2）斜投影法

由相互平行的投射线所产生的投影称为平行投影，平行投射线倾斜于投影面的称为斜投影。

斜投影法

← 杯子的影子通过斜投影的手法表现出来，容易让人联想到画面远处有一盏灯在照着杯子，从而创造远近的空间感，给画面增添由远及近的动感

↑ 书的封面给人一种向内的动感，由于周围的线条都是中间红色矩形的斜投影表现，所以给人一种向内的旋转感

↑ 画面背景中的线条图形原本只有平面的感觉，但是利用斜投影的手法，把影子画淡，这样就有立体的感觉

3 间隔变化法

点和线排列时,间隔的疏密也可以表现立体感。把同样大小且等间隔的点和线条进行变形,通过调整线条的粗细、弄折线条等手法,打破原本相等的间隔感,从而形成立体感。

(1) 改变方向的平行线

平行线若在中途被改变方向,会产生凹凸的感觉,并出现三维的幻象。平行线在某处被折曲之后再恢复成直线,会显得比较坚硬;而变成曲线的话,则相对带有优美的感觉。

← 原本平行的线条,微妙地改变方向,就巧妙地形成了字母 R 的形状,并且字母还有凸起于背景平行线的立体感

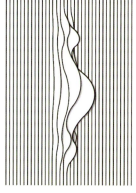

→ 改变方向的平行线,会有不同于平行线的三维感,感觉画面中的曲线是在平行线的上面,给人立体感

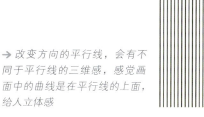

阅读扩展

布里奇特·路易斯·赖利的动感曲线

布里奇特·路易斯·赖利是一位有创造性的英国女画家。她是光效应绘画的奠基人之一,也是欧普艺术的杰出代表。1960 年前,她主要画人物和风景,后来她投入到光效应艺术中,创作出一批极富动感的作品。她擅长用曲线组成波纹的图案,流动起伏的动感使观众眼花缭乱,甚至无法在画前逗留。

 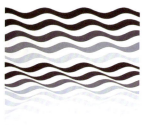

↑ 可以看到,原本平行的线,不论是直线还是曲线,在改变方向后就会出现动感,整个画面似乎都动了起来

（2）改变点的间隔

与线条组成的图像相比，用点的疏密程度来强调表现立体感，进一步增添了形态的趣味。一般而言，立体感一方面来自单位点的变形，另一方面也来自点的数目的变化，即单位面积的点的数目因位置变化产生的不同。

改变点的间隔形成的立体感

改变点的形状形成的立体感

（3）正交网格的扭曲

不同于改变方向的平行线仅从一个方向操作，正交网格的扭曲是从X轴和Y轴两个方向入手。正交网格十分平面化，感觉不到立体感的存在，但如果在特定的设计下，局部改动它，将会形成具有奇特立体感的形态。

① 折曲法

把直线的一部分折曲，可以使基本形产生变形。但需要注意的是要设法通过少许的加工，以产生高度的造型效果，由此来创造紧张感。

某品牌在上海 UNIK 展示的错位网格空间　　　　折曲法在其他领域的运用

② 曲线法

如果把网格的一部分改成曲线便会产生膨胀的感觉，从而令画面拥有立体感。

曲线法的运用

4 重叠法

两个基本形 A、B 重叠在一起，如果将 A 的一部分隐而不见，那么 A 与 B 两个图形之间就能产生前后关系，进而就有远近感和立体感。

重叠法的立体感运用

↑ 画面中图形之间相互重叠，产生上下的空间感，从而使整个画面给人以立体感

↑ 粗线条图形遮掩了数字图形的部分，制造出前后的关系感，视觉上容易让人联想到三维的立体空间

↑ 原本平面感很强的线条，由于重叠手法而变得有前后的关系，让画面看起来有立体感

思考与巩固

1. 投影法构图有哪些方法？
2. 透视法构图的特点是什么？

影响平面构成的因素 | 第五章

平面构成设计除了要了解基本的构成元素以及构成手法以外，还要知道影响构成最终呈现效果的因素，从而保证在进行平面构成设计时，能提前考虑到各因素对画面的影响。

扫码下载本章课件

一、形态

学习目标	了解基本形的形态对平面构成的影响作用。
学习重点	掌握形态排列的含义以及作用。

1 形态的大小

虽然平面构成中的点、线、面元素没有绝对的大小，但它们构成的形态会有相对的大小差别，而这些形态上的大小差别，可以影响平面画面的空间感，使其出现距离感。例如，同样大小的物体，在远处的物体显得较小，近处的物体则显得较大。所以，合理利用形态的大小差别，可以设计出不同的效果，将画面从平淡无奇的感觉中解放出来。

↑ 形态大小的差别会使画面出现空间感

↑ 形态大小的不同，会给人前后或远近的对比感，从而使画面有向内或向外延伸的空间感

↑ 在第一张图上加上一些较小的基本形，有了大小的对比之后，画面看上去就会有动感

2 形态的方向

带有一定长度特征的形态都具有一定的方向性，几个或多个形态组合在一起也会产生方向性。在画面中如果不注意方向的问题，就会影响整个平面的效果。因此在设计时，画面要有一个主流方向，但也要有适当接近主流方向的支流方向加以配合。如果画面中的方向过多，没有统一性，画面就会显得杂乱无章。

↑方向过多，没有统一性

↑形态都有方向性，可以是同一个方向，也可以是多个固定方向，这样产生的效果会不一样

3 形态的排列骨格

形态的排列骨格是指图形在画面中排列组合的框架、骨格。平面构成的画面拥有了骨格，形态的布局和排列也就有了依据。换言之，骨格的不同，直接影响形态的排列，从而影响平面构成的效果呈现。

> **链接**
>
> **骨格的定义**
>
> 骨格，可以简单地理解为在画面中勾勒出的格子。有了这些骨格线的存在，形态在画面中的大小及摆放位置就有了依据，并能快速地构建一种排列组合的秩序。从骨格的表现状态来看，它既可以是有形的格子，也可以是无形的线或框。

（1）规律性骨格

规律性骨格以严谨的数据方式构成精确的骨格线、规律的数字关系，基本形按照骨格排列，具有强烈的秩序感，比如重复构成手法等。一般来说，整齐的骨格使人感觉到有秩序，按一定比例关系绘制的骨格更使人感觉到美的韵律和节奏感。

规律性骨格还可分为作用性骨格和无作用性骨格。

① 作用性骨格

作用性骨格是指能给基本形一个固定的空间，使基本形的出现受到骨格线控制的构成形式。简而言之，基本形都在骨格之中，超出格子的部分要去掉，但形态的大小、方向、位置可以自由安排。

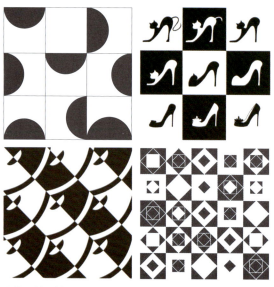

↑ 作用性骨格看上去比较规整，给人一种整齐的视觉感受

②无作用性骨格

无作用性骨格是指把基本形放在轴心，它的骨格线只是固定基本形的位置，当画面完成后，骨格线需要被去掉。

无作用性骨格

（2）非规律性骨格

非规律性骨格是指规律性不强或无规律的骨格构成形式。选择非规律性骨格构成的画面，往往具有活泼自由、变化丰富和灵活多变的特点。

非规律性骨格

思考与巩固

1. 形态的哪些因素会影响平面的构成？
2. 平面构成中骨格的含义是什么？如何运用？

二、色彩

学习目标	了解色彩的进退、膨胀收缩作用,以及它们的特点。
学习重点	掌握色彩对平面构成的影响。

1 色彩的进退感

(1) 色彩进退感产生的原因

在日常生活中,我们常常可以体验到不同色彩营造的空间的远近感。从生理学上讲,人眼晶状体的调节,对于距离的变化是非常精密和灵敏的,但是它总是有一定的限度,对于波长微小的差异就无法正确调节。眼睛在同一距离观察不同波长的色彩时,波长长的暖色如红色、橙色等颜色,在视网膜上形成内侧映像;波长短的冷色如蓝色、紫色等颜色,则在视网膜上形成外侧映像。因此暖色好像在前进,冷色好像在后退。

↑ 通过对比可以看出,黄色更显活泼亲近,蓝色更显静谧深邃

↑ 根据人们对色彩距离的感受,可把色彩分为前进色和后退色。前进色是视觉距离短、显得突出的颜色,反之是后退色

色彩给人前进、后退的感觉除了与波长有关，还与色彩对比的知觉度有关，对比度强的色彩让人感觉稍近，对比度弱的色彩让人感觉稍远；膨胀和明快的高纯度色彩让人感觉近，收缩和暧昧的低纯度色彩让人感觉远。

因此，由色彩的前进、后退形成的距离错视原理，常被用来加强画面空间层次，如画面背景或天空退远可选择冷色，色彩对比度也应减弱；为了使前景或主体突出应选择暖色，色彩对比度也应加强。

↑ 同色系的深颜色比浅颜色显得远一些

↑ 在画作中，暖色用在靠前的人物和物体上，背景使用冷色，形成前后的空间感，同时对比感也加强

乔尔乔内《沉睡的维纳斯》

↑ 在风景画作中，冷暖色非常适合用来表现后退感和前进感

佟安生画作

（2）色彩进退感的应用

有些颜色可以使物体的视觉效果变大，还有些颜色可以使物体的视觉效果变小。颜色还有另外一种效果，有的颜色看起来向上凸出，而有的颜色看起来向下凹陷，其中显得凸出的颜色被称为前进色，而显得凹陷的颜色被称为后退色。前进色包括红色、橙色和黄色等暖色，主要为高彩度的颜色；而后退色则包括蓝色和蓝紫色等冷色，主要为低彩度的颜色。

前进色

后退色

↑ 根据人们对色彩距离的感受，可把色彩分为前进色和后退色。前进色是视觉距离短、显得突出的颜色，反之是后退色

阅读扩展

约瑟夫·艾伯斯的色彩理论

约瑟夫·艾伯斯，德国艺术家、理论家和设计师，毕业于包豪斯。艾伯斯在颜色的理论上做出了重大贡献。20世纪，无论是在欧洲还是美国，艾伯斯在欧普艺术的形成上都具有深远的影响。

艾伯斯的早期作品都是具象画，但不久即转变为彻底的几何抽象绘画；其1940年后的作品造型简洁，探索色彩与造型间的微妙关系，所画的几何图形没有图与底的区分，被称为"硬边艺术"风格。

约瑟夫·艾伯斯《门》

↑ 在一片绿色背景前运用了长方形厚板状的饱满色彩，中央的红色长方形和画面上方的黄色长方形从平面中凸显出来

在平面构成设计中,要考虑到色彩冷暖对画面的影响。如果善于利用这些色彩学上的特性来构成画面,便可在画面上形成凹凸或远近的感觉。

↑ 红色的富士山与蓝色的天空有一个前后的动感,如果套用现实中富士山的色彩,那么整个画面就会显得比较平,没有层次感和立体感

↑ 黄色的数字、边框与蓝色的图像形成前后透视的空间关系,但如果将暖色变成冷色,就会失去这样的立体感

↑在室内设计中也可以利用色彩的进退来改善户型的问题,将室内的界面看成是二维的面,将其中一个面涂上蓝色,那么在视觉上这个面就会有往后退的感觉,这样就能让这个空间看上去更加宽敞

↑同样的,暖黄色能够让空间的狭长感减弱,在视觉上缩短墙面之间的距离,让户型看上去变得更加规整

2 色彩的膨胀与收缩

在同等色彩面积的条件下，看起来比实际面积更大的颜色被称为膨胀色，反之为收缩色。一般前进色是膨胀色，后退色是收缩色。色彩的前进与后退是视觉进深的概念，而色彩的膨胀与收缩则是与视觉感性面积相关的。因此，在平面设计中可以利用色彩的轻重来平衡画面，达到调和的作用。反之，也要注意在构成画面时，色彩对画面观感的影响，避免造成画面失衡的现象。

（1）同样面积的暖色比冷色看起来面积大

↑ 相同背景下，橙色圆看上去要比绿色圆更大一些

↑ 画面中的基本形相同，但是颜色不同，红色的基本形看上去要比蓝色的基本形更大、更突出，也更加显眼，这样即使画面中基本形相同，整个画面也有一种前后、大小的张力，层次丰富

↑ 橙黄色基本形看上去要比紫色基本形面积更大一些，画面的布局看上去更协调一点，并且暖色给人的感觉更加温暖、亲近，让商品显得更纯粹

↑ 暖色包装和背景看起来要比冷色包装更有膨胀感，显得商品容量更大

（2）明亮的颜色比灰暗的颜色显得面积大

↑即使位置相同，但由于色彩不一样，呈现的面积也不一样。灰暗照片中的建筑看上去要比鲜艳的真实建筑小，即使利用错位的手法让两者联系起来，视觉上还是会有缩小的感觉

↑玫瑰花的对比非常明显，灰暗色彩的一边不仅看上去要小，而且也能突出枯萎的感觉

（3）底色明度越大，图色面积越小

不同底色明度的对比

↑ 左边的画面明度更高一些，由于明亮的颜色比灰暗的颜色显得面积大，所以左边的画面更有膨胀的空间感

↑ 明显可以看出，由于底色的不同，一辆车的左右两边在视觉上变得不一样大。底色明度越高，图色即汽车的面积看上去就越小

思考与巩固

1. 色彩的进退感是什么？
2. 如何应用色彩的膨胀与收缩特性？

三、肌理

学习目标	了解肌理的分类以及表现手法。
学习重点	理解视觉肌理与触觉肌理的区别，以及肌理在平面构成中的运用。

1 肌理的分类

不管是自然形成的肌理，还是人工制造的肌理，都分为视觉肌理和触觉肌理两大类。

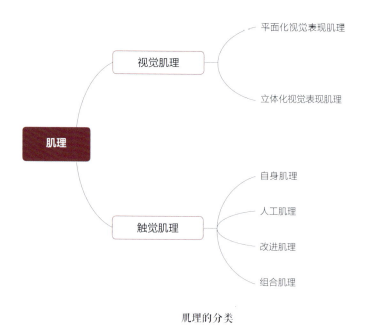

肌理的分类

小贴士

肌理，从字面上理解，就是指物体表面的纹理。"肌"就是皮肤；"理"就是纹理、质地。在构成中所理解的肌理则指材料表面的纹理、构造组织给人的触觉质感和视觉质感。肌理所侧重的是物体的表象，一般不会涉及物体的内在结构。它代表材料表面的质感，体现物质属性的形态。也就是说任何物质表面都有它自身的肌理形式存在。

(1) 视觉肌理

视觉肌理是指可以通过视觉获得感知的肌理语言，是从视觉传达过程中呈现出的形态特征。简而言之，它是用手摸不到，而只能用眼睛看到的肌理。实际上，视觉肌理是一种平面的视觉图案。

木纹肌理　　　　　　树叶肌理　　　　　　建筑肌理　　　　　　织物肌理

不同的物质有不同的物质属性，因而也就有其不同的肌理形态，例如干和湿、平滑和粗糙、光亮和不光亮、软和硬等。这些肌理形态会使人产生多种感觉，有的物体表面给人的感觉是柔软的，有的则是粗糙的，还有的则是细腻的。

← 水面波纹肌理给人的感觉是柔软的

→ 岩石的肌理给人粗糙的感觉

肌理效果在我国的应用

肌理效果的应用在我国历史久远，早在新石器时代，陶器就是用压印法在器物的表面形成绳纹等纹理进行装饰的，汉代的画像砖和瓦当上也有草编纹样出现，宋代的瓷器中，窑变所形成的自然裂纹，还有中国书法中的飞白等，都说明人们对于不同形态的"质感"这一肌理效果的审美追求和对不同材质的认识利用。

宋代汝窑瓷器　　　　　汉代画像砖

（2）触觉肌理

触觉肌理在设计中呈现的表现效果近似于立体浮雕设计的表现形式。通过触摸感知，具有凹凸感的肌理均属于触觉肌理。

简而言之，触觉肌理是既能用眼睛看到，也能用手触摸到的肌理。光滑的肌理能给人以细腻、滑润的手感，如玻璃、大理石；坚硬的肌理能给人刺痛的感觉，如金属、岩石；木质的肌理能给人纯朴、亲切的感觉。但是大部分时候，我们不需要触摸就能感受到物体表面的纹理特征、材质以及触摸后的感受等，因为通过生活中的"直接经验"就能知觉到肌理特征，也就是肌理的语言表现形式。

（3）自然肌理

自然肌理就是自然形成的天然纹理效果。世界上一切的物体都是由各种材质组成的，所有物质都有自身独特的肌理语言。大到岩石、木纹、泥土等经过风吹日晒形成的自然纹样；小到生锈的锄头，斑驳的油漆门。

← 这些未经过加工处理的自然形成的效果，都可以称为自然肌理。由于一些自然肌理的特殊美感，在当代许多设计和艺术中常会用到自然肌理，通过这种方法来达到与自然更为亲近的感受氛围。然而自然肌理在实际应用中有诸多不便，因此常常会将其进行加工处理后再应用

(4) 人工肌理

人工肌理是由人工产生的，由于自然肌理在应用上缺陷较大，目前，绝大部分呈现在人们视野内的肌理效果都是经过人工处理的。利用不同的材质和处理方法，使物体表面的构成呈现不同特征，从而产生千变万化的肌理效果，代表不同的语言表现形式。

肌理作为世间万物的表面特征，能够给人们第一知觉感受，因此人工肌理的应用非常广泛，尤其在艺术绘画领域，相当多的学者在研究肌理与绘画的关系，例如敦煌壁画的肌理效果，是自然环境下风化的结果，其斑驳、粗糙的痕迹，加上艺术家的巧妙处理，使它具有丰富的肌理效果和浓厚的艺术气息。人工肌理作为一种独特的表现语言，是艺术作品的重要表现方法，平面设计和室内设计也在将肌理加入到研究范畴，使其更多地应用到生活中来。

2 肌理的表现手法

在平面构成中，肌理的表现可以通过各种各样的方法获得。具体的肌理制作手法有绘写法、拓印法、流淌法、喷洒法、拼贴法等。

(1) 绘写法

用手直接绘制细致的花纹于平面上，作为一种肌理，也可以借助辅助工具，如干或湿的笔触作为特殊的效果直接表现，绘写法应用灵活机动，选材丰富，便于根据各种形式美法则进行创作。

↑ 油画的笔触比较粗糙，立体感比较强

↑ 荷叶上有皲裂的纹路，与荷花形成肌理上的对比。荷花的肌理看上去很柔顺、平滑，而荷叶，包括荷叶杆上的凸起都比较粗糙

（2）拓印法

通过发现大自然或生活中有肌理的表面进行创作，其优点在于只要制作出基本形态后，就可重复制作出相同的单元肌理，便于制作重复构成的效果。做拓印的材料有：玻璃、木板、布料、纸张、铁板、塑料板、石板等。

拓印法的分类

① 压印

将纸团、树皮、织物等涂上颜料，压印在纸上，形成纹理。

压印肌理

② 湿印

把湿润的纸固定在平滑的板材或玻璃上，然后根据需要在上面放置颜料，再用玻璃板挤压画面形成肌理效果，压印法形成的肌理效果过渡自然，色彩可根据自己的需要进行安排，便于控制。

③ 水拓

把颜料调稀，滴在水里，利用水的流动使浮在水面的颜料自然地形成各种纹样，再用纸覆盖在上面，产生特殊的纹理。

水拓肌理

(3)流淌法

将饱和度高的颜料有意识地滴溅或倾倒于纸面上,用吹气或掀动的方式让颜料流淌形成肌理画面,流淌法形成的画面变化丰富,效果生动,具有随机性,每次效果不尽相同,可根据需要有意识地进行处理。

流淌法肌理

(4)喷洒法

把颜料调制成适宜的稀度,喷洒在平面上,可借助喷笔或牙刷等工具有意识地控制疏密、色彩来形成对比。

喷洒法肌理

（5）拼贴法

拼、贴主要是指表现方式和操作手段，在拼贴时，材料通常要进行加工处理，可用刀切割成具有一定形状的硬边，或者用手撕、火烧的方式造成不规则的软边，在纸上或其他材质上组合拼贴。

拼贴法肌理

（6）搓揉法

将画纸揉伤，涂上颜色，纸面上的揉伤程度不同，吸色的深浅也不同，从而使画面产生各种自然的纹理效果。

搓揉法肌理

（7）扎染法

利用具有吸水性的表面通过扎染来获得肌理效果。

扎染法肌理

（8）熏烧法

用火焰的熏烧产生自然纹理。

蔡国强《胎动二：为外星人作的计划第九号》

蔡国强《巴西花鸟图》

熏烧法肌理

（9）撒盐法

在湿画上面撒上盐，干了之后就会产生雪花的效果。

撒盐法肌理

（10）涂蜡法

用蜡笔、油画棒等涂在要预留出来的画面上，这样既可以留白，又可以营造出斑驳的肌理效果。

3 肌理在平面构成中的应用

肌理作为一种非常重要的表现语言，有很多决定其表现结果的因素，它也常被运用在平面构成中。

（1）肌理在绘画领域中的应用

在绘画领域，艺术家对肌理有非常广泛的研究和应用。当艺术家有了创作的灵感时，其主观感受与某种自然物产生了情感共鸣，有相互契合的点，在表现艺术作品的时候这个自然物也就成为艺术家所表现的对象，自然物所具有的基本肌理状态将被转化到艺术作品中形成一种元素，最后形成绘画肌理，表现画面的生动性与趣味性。

绘画肌理制作方法主要分类

①绘画中的平面肌理制作

平面肌理制作常见的有拓印、喷绘、拼贴等表现技法，将平面艺术作品的肌理效果变得新奇独特、惟妙惟肖，这些技法主要体现在绘画作品上。

↑齐白石的作品《虾》就用到晕染、滴溅的国画表现技法，将画面空间肌理层层突显，成为名作

②绘画中的触觉肌理制作

触觉肌理的制作方法通常需要考虑材料的自然肌理特性以及加工制作的方法，常见的制作方法有折叠、堆积、雕刻、镶嵌、粘贴、编织等，不同的制作手法表现出的肌理视觉冲击力效果大有不同。

↑ 俄罗斯艺术家优丽佳·波兹卡的作品用纸纤维材料卷成需要的形状后，不断折叠、堆积，用白胶浆粘好，按纸条尺寸用手将它固定数分钟，在艺术手法上与众不同

（2）肌理在建筑领域中的应用

建筑肌理一是指建筑表面肌理，也就是建筑立面的肌理效果，是以构成、材质、色彩来表现的。建筑立面的结构组织是视知觉的第一感受，组织效果越强，视觉冲击力越大，可通过建筑立面材质和色彩的搭配来体现建筑肌理效果。二是指建筑空间肌理。空间肌理可理解为立体的肌理效果或建筑群体产生的肌理，空间肌理的视觉信息传达主要以建筑元素的组织构成来体现。

建筑肌理

（3）肌理在视觉传达设计中的应用

视觉传达设计主要是利用图像进行信息传播与交流，最终影响到接收对象。其中肌理语言是造型手段的一种，在视觉传达设计的艺术创作过程中，主要是以文字、图形、色彩为基本要素。通过对文字、图形、色彩等各种视觉元素进行组织，运用视觉传达设计创造美感，使所传达的信息更准确、易懂，吸引人的注意力。

图形的肌理表现以画面构成方式为主，画面肌理的组合、重复、对比等是传达视觉效果的另一个重要因素。最后是色彩的肌理表现，色彩设计的最终视觉效果一定需要借助某种载体来进行传达，这种载体就是材料，视觉传达设计中的材料以印刷用纸张、油墨、喷绘材料等为主。色彩本身具有不同含义，只有将其附在不同的材质上，它所传达的最终信息才能被接收者接收。

↑ 仔细观察唇纹里的肌理可以看到，实际是森林和动物的图形

↑ 利用头发的肌理表现洗发产品的柔顺功效

↑ 利用拼贴肌理的塑造手段，使得画面非常有层次感

（4）肌理在室内设计中的应用

室内设计中，各种材料质地不一的肌理表现元素充斥其中，视觉肌理主要的运用手段多以墙纸、墙布作为载体，以图形表面性肌理方式进行设计。墙纸、墙布中的平面化视觉设计纹样肌理，以图腾、花草纹样、点线面、鸟兽等图形符号作为主要表现形式，印制于某个物质材料表面，且根据不同风格进行设计融合。

① 平面化视觉表现肌理运用

平面化视觉肌理在室内设计中，通常会有整墙装饰和局部装饰两种表现方式，或作为软装设计。通常在室内设计中，软装的使用能够对室内整体装修风格进行点缀，平面化的视觉肌理元素则能够点明整体的装修风格，并且能够节约室内装饰成本。

↑ 室内设计中通常会在抱枕、家具、床品、地毯等软装中体现肌理效果

② 立体化视觉表现肌理运用

视觉肌理运用过程中，立体化的图形符号多用于较为个性化、风格化的室内设计中。立体化的视觉肌理大多在空间局部使用，主要以砖墙立体、图形立体等构成形式表达。通过对图形进行三维立体效果处理，制成墙纸、墙布。立体化的视觉表现肌理有助于室内空间氛围的营造，相较平面化的视觉表现肌理，对人们的视觉冲击力更强。

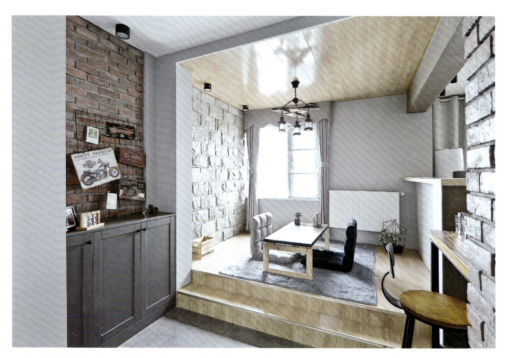

↑ 墙纸运用平面印刷工艺制作出具有砖石材质效果的立体画面，仅从视觉上呈现石材效果，具有三维立体构成表现感

思考与巩固

1. 肌理可以分为哪几类？它们各自的特点是什么？
2. 肌理的表现手法有哪些？
3. 举例说明肌理构成的应用？

第六章

平面构成在设计中的应用

平面构成虽然只借助二维空间和抽象形态，但它蕴含的形式规律与构成方法都适用于其他任何维度的设计，可以说它也是对设计审美力的一种培养。因此本章节主要介绍平面构成在其他设计中的实际应用，帮助读者更好地运用平面构成手法。

扫码下载本章课件

一、平面构成在室内设计中的应用

学习目标	了解各构成元素在室内设计中的应用。
学习重点	掌握不同平面构成方法在室内设计中的应用。

1 点、线、面在室内设计中的应用

点、线、面是室内设计中我们能看到和感知到的最基本元素，它们用造型艺术中最基本的语言来诠释空间，以静态或动态的形式组合成各种界面，体现人们所需要的内在精神。室内空间设计中，点、线、面的空间形态不是绝对的，它们是通过比较而形成的，是相对的。一盏灯亮时，给人点的感觉；若灯光形成单向连续，人会意识到线的存在；灯光在构成多向或交错连续时，使人看到了面。同样，不同的材料、不同的处理方式，会使空间环境形成不同的风格和特征。

（1）注重风格的统一性

室内空间中的形状和界面都是由点、线、面构成的，因此空间中的情感内涵和整体风格是通过人们所能感知到的点、线、面来表现的。风格的统一是室内空间界面装饰设计中的一个最基本原则，不同风格的空间，点、线、面在运用过程中采用的组合也有很大区别。

↑ 可以看到，玄关的装饰以曲线为主，顶面的造型也是圆形曲线，灯具和装饰品都是圆形，因此线在这个空间成为主角。最简单的线与空间中的点元素合理组织、搭配在一起，形成了共鸣，使空间中的点、线、面很好地结合在一起，同时避免了由于墙面装饰板的垂直线和墙面的水平线重复应用，而可能带来的视觉疲劳感和乏味感。点、线、面之间采用了相同的黑白亮色，材质上也以实木和金属为主，保证了风格的统一性

← 在这个空间中，家具、墙上的装饰画、茶几及其上的小装饰品都是实体元素，用最简洁有效的形式将其摆放在空间中并加以处理，使之与整个空间合理地融合在一起。墙上的装饰画处于整个沙发背景墙的上方，使整个墙面构图活泼、轻松；灯光又以点和线的形式互相穿插呼应。可以明显看出，它们的风格都是以欧式风格为主，因此组合在一起会更加和谐

← 实木的线条、石材面以及金属摆件，点、线、面搭配和谐，才能保证空间呈现统一的风格感

← 装饰画相对于墙面可以看作是点元素，隔板和吊灯是线元素，床背板和墙面可以看成是面元素，简单的组合形成简洁清爽的感觉，天然材质的运用将风格统一起来，更加能够突出素雅简约的氛围

↑可以看到，空间中有很多线条存在，有直线也有曲线，有粗线也有细线，但整体看过去并不觉得特别的凌乱。色彩对比鲜明的地面曲线成为室内的视觉亮点，闭合的形态让空间多了沉稳、平和的感觉。墙面的置物架也是由简单的直线构成，其中绿植点缀形成灵活的点线构成，给人较为轻盈、明快的感觉

↑整个办公空间被曲线和曲面包围，柔和的感觉强烈，高大的绿植形态似有直线硬朗的感觉，与曲线形成对比，使空间的简洁感增加

（2）注重形状的把握

室内空间中的各种空间和实体形状是由点、线、面按照一定规律相互分割和组合形成的。室内空间界面的线主要有直线、曲线、分格线、随表面凹凸变化而产生的线。

一般来说，如果一个画面内具有大量的水平线条，这个画面将给人带来轻松、舒展的心理享受；以垂直线条为主的界面则给人带来积极向上、挺拔的暗示；而分格线常常表现出一种相对折中的、具有理性思维的感觉。

室内空间界面的形是指墙面、地板、天花等及其基本部分的形状。如果需要设计一个风格鲜明的环境时，采用具有相应个性的形状就可以很好地表达作者的意图。形体在室内空间界面中也经常出现，如景洞、漏窗等都关系到形体。它们的表现一般分为两种：第一，没有具体界限的定义，在两个空间重叠的界面上，形成一个相互分隔、相互融合的整体；第二，大的凹凸和起伏，对整体空间起到对比烘托的作用。室内构成设计中的点、线、面与形，应该形成一种综合效果，孤立地处理它们之间的联系，必然会影响整体效果的实现。

↑在客厅顶面，射灯以光点的形式存在，并以线的方式有规律地排列起来，同时还有视觉导向的作用。顶面的灯槽和多层级的吊顶形成顶部空间中点、线、面的完美组合

← 可以看到客厅空间中线是主要的造型元素，隔断采用了"顶天立地"的直线，排列起来形成了方形的虚面，起到了分割空间的作用，又有隔而不断的通透感

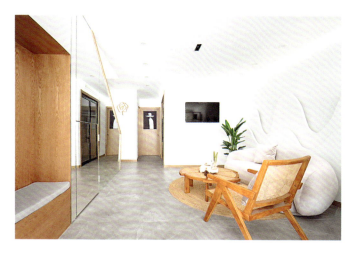

← 筒灯以光点的形式存在于空间之中，以点构成的方法被较好地组织和运用起来，它们单看是点，连起来便成了线，并起着一种视线导引的作用，和过道木饰面的墙壁一起形成了空间中点、线、面的完美组合

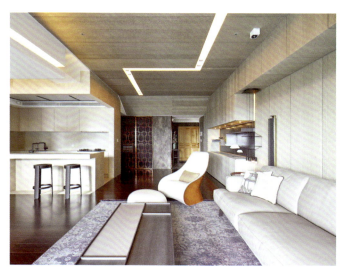

← 顶面的亚克力灯槽可以看成是顶面中的线元素，从玄关延伸到客厅，视觉上具有导向作用，营造出宽阔的空间效果

↑ 背景墙的设计运用了点、线、面的组合，嵌入式的书架利用横平竖直的直线加强墙面的立体感，缩小空间的尺度感，书架上陈列的装饰物可以看成是一个个点元素，为空间增添装饰性

↑ 展厅的空间布局展现出的是非常有平面感的立体布置。黄色圆点、大理石面、直线灯槽之间的组合，形成虚实结合的画面感

↑ 当站在电梯上移动时，墙面或顶面上的光点便有了线的感觉，加上略有弧度的墙面，让视线都聚集到终点。整体黑白色的碰撞，打造出动感时尚的空间张力

↑ 倾斜的直线让原本呆板的面有了运动的张力，不同角度的倾斜让视觉的动感朝不同方向延展出去，打破过道的狭长、单调感

（3）背景的陪衬性

室内空间界面作为整体环境的大背景，主要起烘托作用，因此要避免过分的突出处理。一般来说，应主要运用淡雅、简约、明朗等风格处理背景。但是在某些特殊场合，需要营造一种特殊氛围，可以通过夸张背景的方法，加强背景在整体效果中的比重。

↑ 沙发背景墙上的照片就可以看成是点在空间中出现的最基本形式。所有画框以点的形式镶嵌在墙面上，并采用了多个方形重复与穿插的构图形式，既用由多个点形成的虚面保持了整体的稳定，又打破了单调的墙面构图，形成了一种流动之感，使其很好地融入空间，起到画龙点睛的作用

↑ 客厅中常采用石材装饰背景墙，一块块的石砖就像点的集合，打破了整面白墙平面单一、呆板的视觉效果，起到调节室内空间气氛的作用，同时具有一种文化品位属性。客厅与玄关之间用一个透明的面造型隔断将空间划分开，同时具有了功能性和较强的装饰效果

↑ 上图是一处接待台的设计，材料以和纸与木材为主。在这个空间中，墙壁和桌台处理成面的形式，而接待台的背景和其他装饰物件则以线和点的造型语言出现。设计师有意将它们抽象化并以平面构成的手法将其组织起来，使空间充满平衡、韵律、和谐之感，给人一种截然不同的空间感和视觉冲击

↑ 上图的空间中本来应该以面形态出现的门，因为镂空的造型而给人轻盈、通透的感觉。面以重叠的构成手法，给空间带来了一种心理上的律动感和节奏感，同时因为其镂空的形态会导致光影的变化，所以可以给建筑空间带来一些新的特性

2 构成方法在室内设计中的应用

平面形态要素的构成方法有组合构成、重复构成、分割构成、比例构成、调和构成和对比构成等,在室内设计中最常用到的是重复构成、比例构成和调和对比构成。

(1) 运用重复构成形成有节奏的空间

重复在设计中最主要的作用,就是加强人的印象。通过对视觉形象进行有规律、有节奏的重复,使人形成连续、统一、和谐的视觉感受。根据重复构成的原理,使用相同或类似的平面元素,或者将各种有节奏、有韵律的构图和具有方向引导性的视觉形象,作为表现空间节奏感与进深感的载体,来达成一种有规律的重复构成,在视觉和心理上对人的行为进行有意识的暗示和引导,使人们的视线随着这种暗示和引导而流动。

想达到这种重复的效果,可以通过许多设计元素来完成。例如重复排列的灯光、统一造型的墙、地、顶或是有规律排列的隔断、廊柱等。重复手法的应用常带有明显的联系和导向作用,可以强化空间,增强室内节奏感和韵律感。

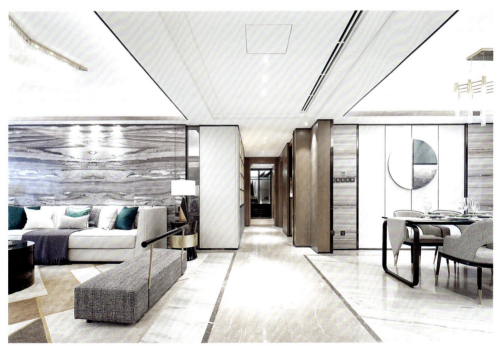

↑住宅空间内直线元素被大量地重复使用,顶面和地面的直线造型设计起到明显的导向作用,灰色墙面、白色顶面、米棕色地面的搭配,起到了空间分割的作用。从平面构成角度来看,地面直线和顶面直线走向一致,使人的视线从顶面一直延伸到地面,最终汇聚于过道尽头,在视线的运动中形成了一种很强的节奏感,在视觉与心理上对人的活动和视线流动进行了潜移默化的引导

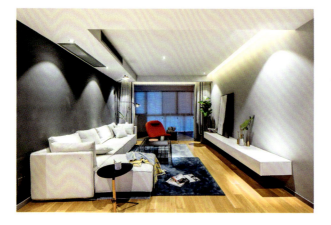

← 重复的灯光排列，能够形成好看的光晕投射在墙面上，规律的重复摆放给人视觉上的连贯性，也能形成轻盈的韵律感

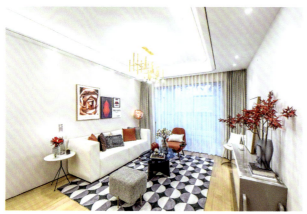

← 实现重复构成最简单的手法就是软装布置。选择带有重复排列图案的地毯、靠枕或窗帘等布艺，可以实现强烈的装饰效果，如果整个空间的配色比较简单，那么可以通过局部的重复手法，增加空间动感

↑ 客厅与餐厅采用统一风格装饰的顶面和地面，在视觉上让两个分开的空间有了明显的联系。重复出现的石膏装饰线和地板给人一种连贯性，使人的视线在潜意识中随着视觉上的连贯性而在空间中流动

← 在宽敞的空间中，吊顶的造型与地面石材拼花的形状相似，空间中门套的造型以重复的形式有序地排列、呼应着，塑造了一个充满节奏感和韵律感的空间，同时又兼具视觉导向性。整个空间营造了一种恢宏的气势和富丽堂皇的氛围

← 整个外部区域借中庭圆形之势，在中间描绘出一个光的森林公园。延伸到顶的光柱塑造出盘互交错的枝干，顶面悬浮着虚实错落的叶片，光影交織，给人极为强烈的视觉吸引。重复的叶片虽然形状相近，但也有不同的样式，镂空的叶片与实心叶片交错点缀，给人灵活变化的感觉，不至于重复得让人感觉单调，没有变化性

← 餐厅顶面的拱形造型与拱门、餐椅背相似,在视觉上形成曲线的重复;而地砖的重复拼贴,更使这个空间具有了强烈的节奏感,同时也使流通路线变得更加清晰、通畅,符合就餐空间的功能和视觉需求

↑ 狭小的空间,给人的视觉冲击非常强烈。其中最显眼的是餐桌椅的重复图案相互呼应,以及吧台的图案和悬挂的装饰的重复,都给人一种规律又不失活泼、动感的感觉,使空间不再沉闷乏味,在满足功能需求的同时,也给人视觉上的享受

↑此图是一家公司的室内设计,整个设计充满了活力与张力,具有强烈的空间感染力。同样的曲线元素被大量地重复使用,白色与木色搭配,再配以墙面、前台柜的红色,强烈的颜色反差起到了分割空间的作用。从平面构成角度来看,它将重复构成进行了夸张运用,曲线的楼梯竖直地穿插在一、二层之间,与有同样曲线造型的地面、楼层呼应,在视线的运动中形成了一种很强的节奏感,在视觉与心理上对人的活动和视线流动进行了潜移默化的引导

↑T形通道采用弧形拱顶,并在墙、顶、地三面上都统一使用蓝色的水晶亚克力板来打造"深水冰窟"的沉浸式体验,使空间充满视觉张力

（2）运用对比构成形成视觉的中心

室内设计中，在不破坏统一感的情况下，通过对比设计突出空间的视觉中心是非常重要的。应在一个有秩序、有组织的空间中设计一个重点空间，即兴趣中心点，否则很难引起人们的共鸣，空间也会显得平淡无奇。为突出空间的主题或中心，必须强调关键部分，运用次要来烘托主要，用对比构成进行设计与安排。比如，采用对比强烈或不规则的造型、超常规的尺度和比例、鲜明的色彩或者肌理的反差等，使重点空间充分突出出来。重点强调某个局部可以形成空间高潮，打破单调，加强变化和多样性。通常都用重复辅助强调共性，以对比为主，来形成反差，使次要空间与重点空间形成对比，从而突出重点空间。

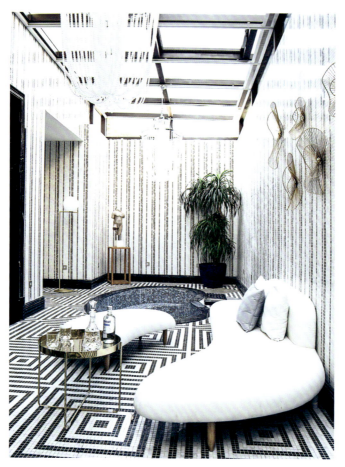

↑ 墙面的装饰以垂直线的形式重复，配合顶面上呈面形排列的窗户和地面上呈面形的地砖铺贴引导人们的视线，重复的排列也规定了人们的行进路线。当人们在重复构成中渐趋乏味之时，有形状特异的休闲沙发和曲线茶几组合的休闲区强烈地刺激了人的视觉，形成整个空间的趣味中心点，这种一直一曲的对比构成手法很好地满足了空间功能设计的需求，并符合了人们放松的要求

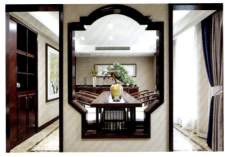

↑ 中式风格的室内设计常常用到虚实对比的手法，隔断的设计不仅可以提升空间的整体格调，还能保留住隔而不断的空间意境

↑ 图中的餐厅使用了多种对比手法，不仅有曲直对比或动静对比，还有形状上的对比，如圆形餐椅和方形餐桌的对比、墙面不同粗细的线条对比，将原本灰色系的餐厅修饰得更有时尚感

↑ 动静对比的构成手法在室内设计中常会用到，图中的办公空间就采用了动静对比的手法，为原本枯燥、昏暗的空间增添了变化。空间中墙面和家具的线条平直，给人干净利落的感觉；顶面则采用曲线造型设计，增添了灵动感，这样一静一动的组合，让空间更有设计动感

（3）运用比例构成形成和谐的空间

室内设计中的尺度和比例推敲极为重要。不同比例的线条和形状会给人不同的感受，而掌握好这种尺度比例可以在我们做设计时起引导作用。

1 黄金分割比在室内设计中的应用

黄金分割比被广泛应用于室内设计，特别是陈设品的布置。根据黄金分割比和黄金矩形，创造出具有黄金比例图形的背景墙布局构图。

运用黄金分割比的背景墙布局构图

↑ 家居背景墙的黄金分割

↑ 酒店门头高度和宽度的比例也接近黄金比例，看上去具有严格的艺术性、和谐性

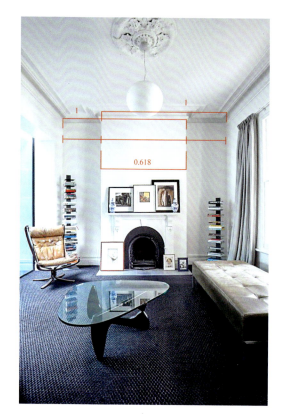

←整面墙是运用黄金分割比分割的，让墙面的分割更有韵律感和美感

↓在简欧空间中，大到空间布局，小到铺装分割，都按照一定的比例进行

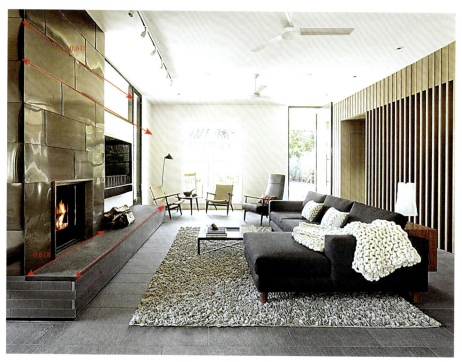

2 黄金分割矩形在室内设计中的应用

　　黄金分割矩形是根据黄金分割比画出的矩形，该矩形可以帮助建筑、室内空间或家具来确定一些结构的位置和其结构在所处空间中适合的形式，并且在该矩形中可以寻找不同的比例关系、辅助线关系等来辅助设计，使设计获得理性、秩序之美。

　　矩形被适当分解后所形成的造型有着理性的美感，且从中可以获取比例结构，将其运用到界面设计、家具设计等室内设计的方方面面。

↑ 柜体的分割方式按照黄金分割线的位置进行，再根据确定下来的分割线，将柜体的所有隔板位置都确定下来，让家具的隔板形成一定的韵律感，且两个高柜和中间的矮柜的高度符合图中黄金分割矩形所演化出来的部分

3 斐波那契螺旋线在室内设计中的应用

根据数列的数据,以55~5为例,面积为55的矩形,以短边长度为准,将矩形分割成一个正方形和一个小矩形,而小矩形的面积约等于34,以此类推,逐渐分解矩形,根据分解出的正方形,以其边长为半径画出弧形,连接弧形即可得出一条螺旋线。根据斐波那契数列所衍生出的螺旋线,带有数学之美,具有规律性,常用于顶面造型、家具造型以及楼梯造型中。

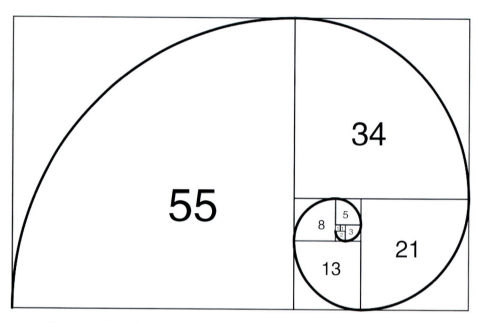

↑ 斐波那契螺旋线的表现形态

↑ 顶面上弧线的弧度与斐波那契螺旋线相似,且小心形与大心形的造型比大约为 1 : 1.618

↑ 在家具设计中用斐波那契螺旋线的原理来分割家具，同时将更具特色的位置放置在螺旋线的中心位置

↑ 楼梯按照斐波那契螺旋线设计，非常优美

思考与巩固

1. 室内设计中有哪些常见的平面构成方法？
2. 举例说明比例构成在室内设计中的具体应用？

二、平面构成在建筑设计中的应用

学习目标	了解建筑形态、建筑表面中的平面构成应用。
学习重点	掌握建筑设计中常用的构成手法。

形态构成分为视觉元素和概念元素,其中概念元素又分为点、线、面元素,也是平面构成中常运用的设计元素,点和线构成面,然后面与面之间组成形体。视觉元素又有形状、色彩、肌理、大小、位置之分,也是属于平面构成的内容之一。所以建筑形体设计通常受到两种组合方式的影响,即平面构成与建筑立面构成,两者再结合建筑的功能特征进行立面以及建筑形体上的组合。

在设计建筑平面造型时,通常的做法就是几何转换,即把建筑形态抽象为几何基本形,转换为形态构成的基本元素——体、面、线、点,运用构成手法,通过形状、颜色、质感、体量和场形这五种要素的组合加工,形成理想的建筑平面。

1 建筑形态中的构成应用

在平面构成理论中,建筑基本形之间的形状、颜色、质感、体量和场形的变化包括重复、组合、分割,这些手法的共同之处在于通过基本形的空间排列,强化建筑形态的秩序感和规律性,从而获得视觉的美感。

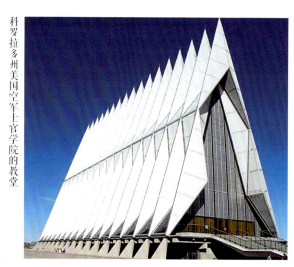

科罗拉多州美国空军士官学院的教堂

↑ 教堂由多个完全相同的三角形体块重复横向排列而成,呈现出强烈的韵律感和秩序感,尖三角的体块隐喻飞机蓄势待发,同时也寓意了把人们的灵魂引向天堂的升腾感

中国台湾新日光能源科技股份有限公司办公楼

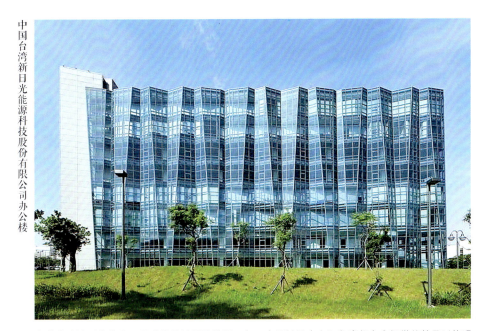

↑整个建筑形态的立面呈现轻柔的折叠效果，每一个褶皱的大小和角度都存在细微的差异以体现自然起伏的过渡。与单纯的重复构成不同，虽然并不是完全的重复组合，但基本形的变化是有规律的，是逐渐依次排列的，这样也能使视觉效果具有强烈的透视感和空间的延伸感，也增加了建筑形态的层次感

东京艺术大学 Tama 图书馆

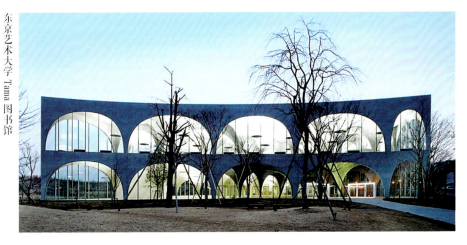

澳大利亚光谱公寓

理查德·迈耶的建筑设计

↑ 两组矩形相互交错呈T形,两个体块的相互组合使得建筑在最小的范围内获得了丰富的空间

巴塞罗那现代艺术博物馆

↑ 建筑本身为简洁的立方体造型,但通过大胆的立面切割和异形体的引入,形成了多个纵横交错的面的组合,使空间产生无穷的变化

中国台北艺术中心

← 荷兰建筑师设计的中国台北艺术中心是由三个方形箱体和一个球体相互组合重叠而成的，每个基本形之间重叠的部分相互融入，依靠组合形成的大体量出挑来获得建筑的冲击力。和穿插相比，叠加更强调基本形的相互融合和统一和谐的整体形态，这种构成手法有意削弱了单个几何基本形的表现力

德国乌尔姆市政厅

← 理查德·迈耶设计的乌尔姆市政厅是用一个圆柱体将一个立方体进行包裹，立方体上覆盖着重复的三角形屋顶，三种造型元素的交集形成了建筑的主要功能空间，这样叠加构成的手法也是为了与周围的三角顶建筑呼应以及与环形街道融合

伊斯兰艺术博物馆

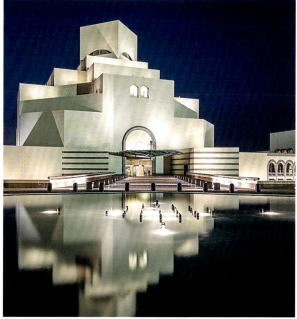

← 贝聿铭设计的伊斯兰艺术博物馆的建筑形态是由立方体旋转交错叠加而成，每一层立方体在叠加的同时对称削掉对角，最终形成了自下而上的收分建筑形态

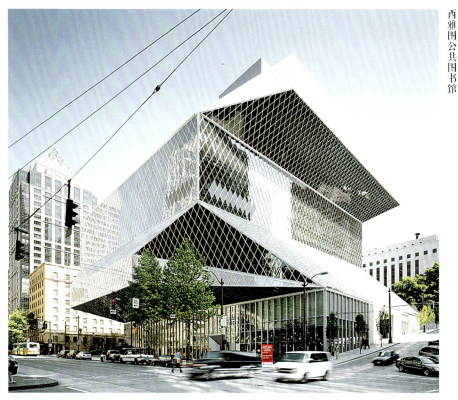

西雅图公共图书馆

↑ 将建筑基本形分为几个实体，将实体之间的空隙作为公共活动的空间，而该建筑不规则的形体正是将传统形体进行切削处理形成的

德国沃尔夫斯堡费诺科学中心

↑ 悬浮构成是切削构成的一种特殊形式，它打破了人们传统的建筑根植于地面的思维定式，将建筑的底部实体切掉一部分或者全部，减轻建筑对地面的依赖，赋予建筑形态轻盈和漂浮的形象。扎哈·哈迪德设计的德国沃尔夫斯堡费诺科学中心是一个漂浮于基地上空、开满了不规则孔洞的三角形体块，整个建筑被建筑底部切削剩下的不规则倒锥体支撑着

2 建筑界面中的构成应用

建筑界面作为建筑的外部形象代言，是建筑自身的艺术反映、显现方式和组成结构的总和。不同于建筑形态，建筑界面是限定建筑空间的边界要素，作为建筑的内外空间临界处的构件来呈现建筑的形态，是建筑形态带给人的第一印象。建筑界面要素包括建筑墙体、门窗洞口、阳台、入口、屋顶等。

(1) 窗户

窗户在建筑界面中占据的比例最大，在建筑设计中，界面设计的主要任务是确定建筑立面基本构成的形状、大小、位置、色彩等要素的组合。

1 点窗构成形态

在建筑立面设计中，窗作为点的构成元素出现时，形状可以是圆形、方形、三角形、不规则形等，其大小、数量、空间排列的方式是设计建筑立面的主要手段，对建筑立面的主要形式功能是强调聚焦和平衡方向。

↑ 两种形状的窗户以不同数量和不同排列方式进行组合，比单一形状的窗户组合多了灵活的变化感，因为排列位置的统一，所以也并不会有凌乱的感觉，达到了对比与调和统一的效果

↑ 窗户的排列以建筑界面的走势为依据，最下层窗户以直线排列，显得规整稳重；上排的窗户在改变间隔的同时，根据屋檐的高低变化排列，视觉上多了起伏感，给人活泼的感觉

2 线窗构成形态

与点相比较,平面构成中的线更注重和强调线的方向与外形,线形式的窗在建筑立面中的表现情感更加丰富,在实体墙面的对比配合下,线窗可以表达出规则、杂乱、明暗、动感、平均等表情特征。

多伦多皇家安大略博物馆

↑ 办公楼立面的平直线窗厚重稳健,符合办公建筑严肃沉稳的特点。自由交叉的折线窗则表现出强烈的方向感和不安定感

↑ 丹尼尔·里伯斯金设计的多伦多皇家安大略博物馆的立面,斜向交叉线窗一直从地面延伸到整个建筑,配合整个穿插倾斜的建筑实墙,完美展示了建筑的晶体造型。轻盈优雅的线窗可以配合立面装饰风格,表现建筑设计的主题

德国奔驰博物馆

↑ 德国奔驰博物馆的立面采用了大量流动的曲线窗,象征汽车高速状态下的运动轨迹,体现汽车博物馆的运动性主题

③面窗构成形态

建筑立面的面窗主要指的是大面积的玻璃幕墙，它的形式功能主要是展现建筑界面的肌理和色彩，借助大片面窗和墙体的穿插组合来增加建筑立面的虚实对比关系。

赫尔辛基当代艺术博物馆

↑ 斯蒂芬·霍尔设计的赫尔辛基当代艺术博物馆的北立面是整个建筑形态曲线的终点，面窗和墙体的交错布置使这个立面成为整个建筑的精华

④体窗构成形态

如果窗体本身凸出或者凹陷于建筑墙面，那么窗就具有了体的形态，通过窗体的虚实和实墙的实体穿插组合，使建筑形态的组合形式增加了虚实变换。

重庆国泰艺术中心　　　　　　　　　碧山社区图书馆

↑ 重庆国泰艺术中心建筑造型的灵感来源于重庆湖广会馆中一个多重斗拱构件。传统的斗拱造型凸出于面窗，给人虚实相接的组合感　　↑ 碧山社区图书馆的建筑表面中一个个吊舱从立面悬挑而出，相比其他玻璃幕窗有了凸出的立体感

第六章　平面构成在设计中的应用

5 窗的构成方法

因为建筑界面上的窗户是以构成元素存在的,所以要考虑到窗户颜色、形状、数量等要素的组合。要将窗户进行有秩序的排列,使它们遵守形式美法则。和平面构成的基本形一样,窗户的构成方法也包括重复构成、分割构成、比例构成、对比构成等。

中国上海迅达城

← 重复构成的窗户可以产生有规律的节奏感,获得界面高度统一的整体感,为避免重复得过于单一,使用不同材质的窗户进行交替重复,就能够减少呆滞乏味的感觉

挪威博德市政厅

← 重复构成的窗户能够形成整齐划一的感觉,视觉上也能带来比较强烈的冲击感,错位的重复能将呆板感降到最低

成都环球融创未来城·展示中心

↑ 为了在建筑立面营造疏密、虚实、松紧的效果，经常会用到窗的对比构成。图中可以看到方形与圆形的窗户，形成形状上的对比效果，给人带来强烈的视觉冲击

首尔明洞九扇窗总部

↑ 该建筑使用 9 种不同类型的窗户，其中包括透明玻璃，可吸收光线但遮挡视线的玻璃块，以及灰白色石材。借用不同的材料和构图，为现有的窗户提供了一个新的相当奇怪的外观，它们除了有相似的图案和使用相同的材料以外，没有任何相同特征，所以可以给人留下非常深刻的印象

（2）建筑表皮

建筑表皮的表现原则主要是从形体的协调和统一着手，并没有具体固定的原则，因为，即使采用同一标准的原则，也会有多种表现手法与之相对应。建筑表皮的表现形式是基于建筑的发展规律和特点，结合平面构成原理与娴熟的表皮表现手法，建构出一套适用于建筑表皮表现手法的理性策略。

伊朗 Termeh 办公商业楼

← 虚实对比是平面构成设计最典型的一种对比手法，实的部分是承重结构不可缺少的构件（如墙面、柱子等），给人以厚重、封闭的感觉；虚的部分具有通透性（如玻璃、窗户），给人以轻巧通透的感觉。因此，只有将虚实部分进行巧妙的组织安排，才能使建筑的立面显得既轻巧通透又坚实有力。图中可以看到通过在实体墙间安装通透的"虚面"，将大块面玻璃窗排布其上，阳光透过窗户照射在室内，不但节能通透，而且这种虚实的对比丰富了建筑立面，创造出一种趣味盎然的气氛

大阪 YAP 建筑工作室　　　　　　杭州查小文茶客厅

↑ 材料是建筑表皮设计的一个重要因素，不同的材料带来的建筑质感也不同。粗犷的材料一般有大气、狂野、扎实、严肃的感觉；细腻的材料会有精致、高雅的感觉。这些材料体现的质感并不是单一存在的，需要通过对比衬托出来。通过材料之间的对比，材料的本质特征会更加鲜明，从而刺激人的视觉和触觉产生共鸣

↑ 造型奇趣的日本滋贺县泡泡状幼儿园就是重复韵律的代表之一。这座幼儿园使用混凝土做基底，基底上面是连续的三角形构成的木头屋顶，像一个个泡泡联系在一起。泡泡状建筑的高强度结构和连续性的形状极具张力和自由感，包含了团结的寓意，既体现童趣，又在造型上极具特色，吸引儿童的关注

日本泡泡状幼儿园

拉脱维亚圆筒药房

↑ 将重复的韵律作为表现手法时，我们应该注意把握重复的次数，如果重复的次数太少，会导致韵律感不足；重复的次数过多，则会导致构图的不协调

思考与巩固

1. 建筑设计中是如何运用平面构成方法的？
2. 建筑界面中是如何体现重复构成的？

三、平面构成在标志设计中的应用

学习目标	了解点、线、面三元素在标志设计中的具体应用。
学习重点	掌握平面构成方法在标志设计中的实际应用。

1 点元素在标志设计中的应用

平面构成中点通常被描述为一个相对的概念，没有大小，只表示位置。点既是自然形态，也是人文形态，它们来自生活场景和长期的历史发展。而在标志设计中所谓的点，不单单存在于数学概念中，还具备大小、外形、方向等详细的属性。标志设计中以点作为设计要素进行创作往往能起到画龙点睛的作用，使标志形态更加生动。

（1）等点图形

平面构成中的等点图形是由形状、大小相同的点构成的画面。将等点图形运用在标志设计中，可以让图形更具有规律性和一致性。

等点图形示例

（2）差点图形

平面构成中的差点图形是由形状或大小不同的点构成的画面。不同的点排列与组合，可以形成丰富变化的视觉效果，应用在标志设计中具有一定的节奏性和律动感。

差点图形示例

2 线元素在标志设计中的应用

在标志设计中，线相比于点和面而言更具有表现力、节奏感和韵律感，是人们认知事物最基本、最概括的视觉依据，也是最简洁而不简单的视觉形象表达。线在标志设计中不仅能够起到分割画面的作用更能表现多维的空间效果，而且充满着喜怒哀乐，影响着人们的情感。

线元素具有方向感，既有动态的视觉感受又有静态的视觉感受。形态各异的线加上不同的表达会给观者带来不同的情感认知，如在标志设计中垂直线具有严肃、单纯的感觉；水平线具有平和、安静的感觉；斜线具有动感、活泼的感觉；曲线具有优雅、柔和的感觉。线元素可以把具象的视觉信息升华为抽象化的符号信息，在创作时将具象和抽象结合，形象、直观、简练、明确地体现了线在标志设计中的优势。

（1）线的连接

线具有连接视觉元素的作用，它能够把相对独立的视觉元素连接成相互关联的整体，使之从整体上来看更加活泼和富有动感。线的连接也表明了其运动状态与所要连接的各视觉元素之间的空间关系，不但从画面上带给观者张弛有度的感受，从体现整体图形的创意和内涵上也发挥着不可替代的作用。

← 全球最大的私人纸张制造商和商业印刷商 mohawk 的新标志。标志中用彩色的线将五个圆点进行连接，组成 mohawk 的首字母"M"，象征企业从造纸到数字印刷的转变

（2）线的分割

线既可以是物体的外部轮廓，也可以是带有方向的，它可以起到分割视觉画面及空间区域的作用，在功能传达上有着鲜明的效果，例如将一张白纸对折就可以得到一条将其分割成两个版面的线。在标志设计的创作中通过线的分割使作品更具有形式感和特征性，在图形的分割中，线的宽窄、疏密、曲直都会营造出不同的视觉感受。

← 图形部分由直线将一个大的方形分割成四个不同颜色的小方形，其主要体现微软公司的产品类别及服务的多样性，从中能看出线在图形标志中发挥的分割作用

（3）线的描绘

线的形态的不同与排列方式的不同，同样也会使标志产生不同的视觉效果，它不但可以体现抽象的物象元素，更可以描绘出具象的艺术形象，在运用线的艺术特色的同时要注意其自身特征的变化及与点、面的结合。

← 意大利知名奢侈品牌 VERSACE（范思哲）的标志设计就充分展示了用线描绘形状的作用，作品中设计师用线将神话中的蛇发女妖美杜莎进行了客观的描绘，充分展示了品牌的独特性和设计风格，其极强的先锋艺术表征让品牌风靡全球，而标志中线元素的运用不但使作品具有独特的美感，在体现时代感和象征性上也有突出的表现

3 面元素在标志设计中的应用

标志设计中的面可以分为规则面和复杂面。规则面一般指圆形、方形这类图形，会给人比较规矩稳定的感觉；复杂面则是由多种形态融合而成的图形，形状比较多变，常给人灵活的感觉。

→ 广东省博物馆标志设计，以"博"字为主体设计，在保留文字结构与笔画的同时，用大小各异的、规则的四边形相互拼接而成。既展现了博物馆的体态感，又与博物馆建筑本身的外立面在形式上形成视觉方面的统一

意大利1990年世界杯标志

巴西电信标志

4 构成手法在标志设计中的应用

← 奥迪汽车的标志设计，四个圆环表示该公司是由霍赫、奥迪、DKW 和旺德诺四家公司合并而成的。每一环都是其中一家公司的象征。半径相等的四个紧扣的圆环，象征公司成员平等、互利、协作的亲密关系和奋发向上的敬业精神

→ MONTEDISON 的标志设计中有四个同向重复的箭头，象征四个部门：纤维部门、食品流通部门、药品部门和石油化学部门，表达整体同向飞翔的概念。四个箭头所构成的标志中，中间位置又恰好形成一个空白的箭头形状，重复的基本形以有趣的排列方式形成了这个箭头，而不同颜色的对比使这个空白的箭头成了视觉中心，为标志增加了趣味性和可视性

← 英国东部林肯市设计师 Tom Anders Watkins 设计的动物标志中不仅有用斐波那契数列圆切割出来的不同曲线，而且各部分的长度比例关系也是符合斐波那契数列关系的（以鹿身的宽度为基本单位）。如果长度比例关系没有这种很强的规律性、韵律感的话，整个标志的造型就很难做到和谐自然

改良前　　　　　　　　　　　　　　　改良后

↑ belize（伯利兹）旅游品牌形象标志中的巨嘴鸟图形放弃了原有的不规则形状，重塑更加理性。现有标志完全是以斐波那契数列关系为半径的圆相互切割、配合而成，通过相应的配色方案，让整只鸟跃然纸上。各个色彩区域的面积比例关系也符合斐波那契数列。标志设计的过程中充分结合了斐波那契数列的原理，让不同字母间的关联性大大增强。局部倒角的切割圆半径比例，各个字母笔画的宽度、间距等都是符合斐波那契数列关系的

← 透明色重叠组合手法。一个打印机品牌，该标志直截了当地体现了企业的业务性质：利用减色模型，直指其打印行业背景，同时通过色彩的混合塑造出一个与其品牌相符的城堡形象

思考与巩固

1. 点、线、面三元素是如何在标志设计中应用的？
2. 比例构成对标志设计的影响是什么？

参 考 文 献

[1] [日]朝仓直巳. 艺术·设计的平面构成[M]. 林征，林华，译. 南京：江苏凤凰科学技术出版社，2018.

[2] 于国瑞. 平面构成[M]. 北京：清华大学出版社，2007.

[3] 陆叶. 平面构成[M]. 北京：中国纺织出版社，2015.

[4] 李绍文，张艳. 平面构成[M]. 西安：西安交通大学出版社，2011.

[5] 李颖. 平面构成创意与设计[M]. 北京：化学工业出版社，2016.